U0110739

大展好書　好書大展
品嘗好書　冠群可期

大展好書　好書大展
品嘗好書・　冠群可期

圍棋輕鬆學

25

圍 棋
次序戰術與應用

馬自正 編著

品冠文化出版社

前 言

次序——圍棋的精髓，次序是貫穿全局的一個無時不在的戰術。從某種意義上來說，一盤圍棋的對局，就是兩位棋手按照一定的次序在棋盤上交替落子的過程。

在對局中只要一方一個次序的失誤，輕則會導致局部戰鬥不利，重則全局不可收拾而就此投子。

次序是圍棋高手貫用的一種戰術，它並不神秘。只要仔細研究一下每盤高手的對局和多打死活、手筋之類的棋譜，就不難找出其規律之所在。

「次序」這一詞語幾乎出現在每一盤對局詳解中，但令人遺憾的是，至今沒有一本全面闡述這一戰術的專門著述。作者多年來在數百本圍棋書中以及各種圍棋雜誌中收集了大批典型有關次序的各類實例，經過仔細篩選後編寫成此書，希望能填補圍棋眾多書種中的這一塊空缺。

本書和本人編著的《圍棋戰術保留及應用》（亦由安徽科學技術出版社出版）為姊妹篇，目的是拋磚引玉，希望有高手能寫出更深刻、更生動的專著來。

目　錄

第一章　死活的次序

　　日本著名九級老棋手關山利夫先生在《圍棋死活題集錦》一書中寫道：「棋，特別在死活問題上，次序是生命。」

　　無論是做活自己的一塊棋，還是殺死對方的一塊棋，從某種意義上講就是在按照一定的次序進行著。一旦次序失誤，就會給對方以喘息的機會，造成應活的棋被殺死、應殺死的對方棋反而讓它做活造成被動局面。

　　請看下面在死活中次序不同的結果。

第一型　白先

　　圖一　乍一看白棋很容易做活，但是次序很重要，否則不能淨活。

圖一

　　圖二　失敗圖　白①擋下，隨手。黑2是點方好手，白③頂，黑4在外面緊氣，白棋已無法做活了。白①如在③位虎，黑仍在4位接，以下白A位、黑在①位打，成劫殺。白①如改為B位尖，黑則於2位點，白死。

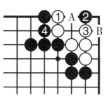

圖二　失敗圖

　　圖三　正解圖　白①先在左邊沖一手是重要次序，黑2擋後白③再虎，黑4點，白⑤做眼，黑6接，白⑦撲入，黑8打，白⑨提。以下白有A位的「打二還一」的手段，所以白棋已活。

　　圖四　參考圖　白①沒有在4位先沖一手而直接虎，黑2先點後再4位接上，次序好。以後白棋A、B兩點只能佔到一點，都將成為劫爭，白棋不成功。

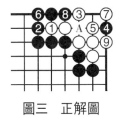

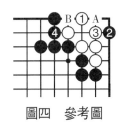

圖三　正解圖　　　　　　　圖四　參考圖

第二型　白先

　　圖一　白棋角上吃住兩子黑棋後已有一隻鐵眼，但要做出另一隻眼來行棋次序很重要，否則還是不行的。

　　圖二　失敗圖　白①頂，黑2扳，是最強抵抗。白③沖下，黑4做劫，白棋不能淨活。錯誤是白③沖的次序不對。

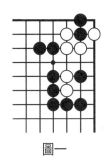

圖一　　　　　　　　　　圖二　失敗圖

　　圖三　正解圖　白①先沖下，等黑2渡過時再於③位小尖才是正確次序。黑4提，白⑤做活。其中黑4如改在⑤位用強，白4位接上，黑兩子接不歸。

　　圖四　參考圖　正解圖中白③如在此圖中接，小氣，黑4尖，白棋連劫都打不成了，淨死。

圖三　正解圖

圖四　參考圖

第三型　白先

　　圖一　白棋要想做活當然要吃黑子，但有時子吃多了反而不能做活。在吃子做活時次序是至關重要的。

　　圖二　失敗圖　白①先撲入是次序失誤。黑2提，白③打必然，黑4接上是好手。至白⑦提，黑子反而成了

圖一

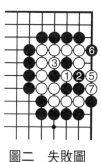

圖二　失敗圖

❹＝①　　❽＝①

「牛頭六」，黑8點，白死。

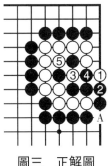

圖三　正解圖　白①先尖一手，等黑2接後再於3位撲入才是好次序。黑4提後白⑤打，造成黑兩子接不歸，白活。

圖三　正解圖

第四型　白先

圖一　白棋角上僅有兩子，而且空間非常小，但只要利用黑棋的缺陷和合理的次序就能做活。

圖二　失敗圖　白①直接打太草率，黑2接上後白棋已無法再做活了。

圖三　正解圖　白①先撲入是好次序，黑2提，白③打後再於⑤位打，黑6接，白⑦正好做活。黑2如在⑤位長入，白提兩子黑棋即逸去。

圖一

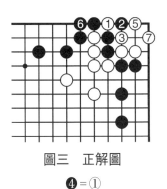

圖三　正解圖

❹＝①

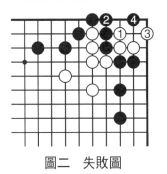

圖二　失敗圖

第五型　黑先

圖一　黑棋活動範圍不大，要做活次序是不能輕視的關鍵。

圖二　失敗圖　黑1跨下是必然的手筋，白②沖應在計算之中，白④長有點意外，黑5擋隨手，次序失誤，被白⑥扳打後黑棋已死。

圖一

圖二　失敗圖

圖三　正解圖　前圖中的黑5應在本圖中5位扳，這樣透過白⑥、黑7、白⑧的次序取得先手後，黑棋在9位做活。

圖四　參考圖　在正解圖中的白⑧改為在此圖中⑧位打，黑9提白兩子，白⑩靠入破眼，但黑11拋劫，白⑫提劫後黑13位再拋劫，這樣形成了連環劫，依然可活。

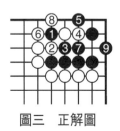

圖三　正解圖

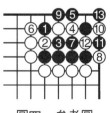

圖四　參考圖

第六型　白先

圖一　白棋要在角上尋求生路，當然要利用△一子，但次序的對否關係到一個劫材。

圖二　失敗圖　白①小尖，次序有問題，黑2點後白③拋劫，黑4提劫，白棋是後手劫，不算成功。

圖三　正解圖　白①先撲入，等黑2提後再於③位打，黑4只有點，白⑤提劫，這樣次序才正確，白是先手劫。

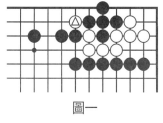

圖一

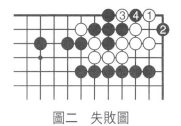

圖二　失敗圖

圖三　正解圖　⑤＝①

第七型　黑先

圖一　黑棋要充分利用◎一子硬腿的作用，加上合理次序可以在角上做活，從而使白棋自然死去。

圖二　失敗圖　黑1先打，白②接後再3位跳，次序錯了。白④沖、黑5接、白⑥撲，黑五

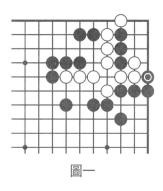

圖一

子被吃，白活。黑5如⑥位退，則白A位斷，活得更大。

　　圖三　正解圖　黑1先跳，白②必然阻渡，黑3位再打，白④只有接，黑5打，這才是一系列正確次序。白⑥接上，黑7做活，白棋全死。

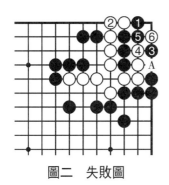
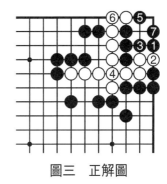

圖二　失敗圖　　　　　　　圖三　正解圖

第八型　白先

　　圖一　白棋的範圍很小，但只要看到黑棋外面的缺陷，並合理地運用次序還是可以做活的。

　　圖二　失敗圖　白①立下，黑2長，白③再嵌入，次序遲了一步。黑4打，白⑤立，黑6接上，白已無法再做活了。白⑦打成了「刀把五」，黑8點，白死。

圖一　　　　　　　　　　圖二　失敗圖

圖三　正解圖　白①先嵌入才是正確次序，黑只能2位打，如③位打，白2位長，黑4如在⑤位打，白即8位打，可活棋。以後白⑦又是好棋，黑8撲，白⑨是好手。黑10有些勉強，以下對應至白13，提黑三子可成一眼，黑14撲入後，白15提後又成一隻眼。顯然已活。

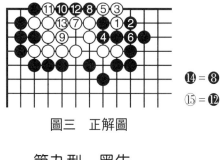

⑭ = ⑧

⑮ = ⑫

圖三　正解圖

第九型　黑先

圖一　黑棋的範圍很小，又有白棋⑥一子在內埋伏，所幸黑棋可以對左邊三子白棋加以攻擊，進一步使用正確的次序是可以做活的。

圖二　失敗圖　黑1先立下是次序錯誤，白②先扳再④位長出，以下儘管黑5夾運用了滾打包收的手段，至白⑫成劫爭，沒有淨活，不算成功。

圖一

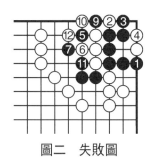

圖二　失敗圖

　　圖三　正解圖　黑1先夾是次序，白②只有曲，黑3再扳，白④打，黑5、7搶到先手接，白⑧只好接上，以防黑A位打成接不歸。以下由於黑棋外面有兩口氣，可以形成「脹牯牛」，黑活。

　　圖四　參考圖　黑1立是後手，白②把△一子長出，黑再3位夾，為時已晚。白④放棄左邊三子而向角裡長入破眼，黑棋即使吃去左邊三子白棋也只是後手「直三」，不能活。

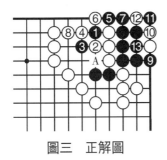

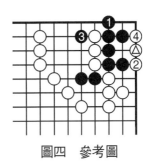

圖三　正解圖　　　　　　　　圖四　參考圖

第十型　黑先

　　圖一　角上黑白對殺只要黑棋能做活，白角自然死去。但黑棋必須次序正確才能做活。

圖一

圖二 失敗圖 黑棋急於做活而在1位立下，白②點必然。黑3防白跳出，白④緊氣，黑子差一點氣被吃。黑棋如A位扳，白B位曲可以逃去。

圖二 失敗圖

圖三 正解圖 黑1先飛，白②只有托過，黑3再立，白④只有扳出，黑5做活。白④如在5位點，黑即在A位挖，白B位打。白④位打，黑C、白D滾打包收，結果白棋損失更大。

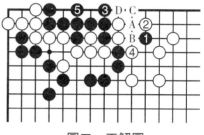

圖三 正解圖

第十一型 黑先

圖一 次序是黑棋做活的關鍵。

圖二 失敗圖 黑1先在裡面行棋，太單調了，被白②長入，黑3、白④退回，白⑥可打吃，黑棋不活。黑5如下在⑥位，白則下在5位，黑仍是死棋。

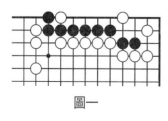

圖一

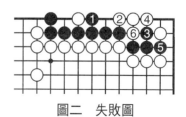

圖二 失敗圖

圖三 正解圖 黑1先沖，白②擋，黑再3位沖，白④打，黑5再打吃白一子，一步不亂，次序井然。白⑥是過分之著，黑7接上打吃白三子，白⑧接後，黑9得以提去白三子成一眼，活棋。

圖四 參考圖 黑1先沖右邊，次序有誤，白②不再渡過而是長，黑3只好接上，白④再渡回，黑5擋已無用了，白⑥長出，黑棋已死。

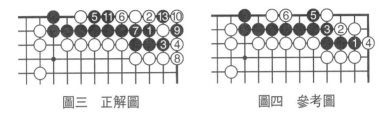

圖三 正解圖　　　　　　　圖四 參考圖

第十二型 白先

圖一 黑棋上面已有一隻鐵眼，白棋只有發揮△一子的作用，再結合次序才能破壞黑棋下面的眼位。

圖二 失敗圖 白①打，次序有誤，黑2提一子，白③只得接上，黑4簡單地活了。

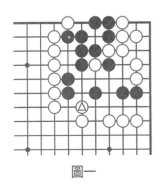

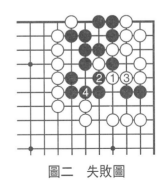

圖一　　　　　　　　　圖二 失敗圖

圖三　**正解圖**　白①利用❋一子硬頭直沖而入，黑2想做眼，白③挖，好手！等到黑4打時白再⑤位長入，次序有條不紊，白⑦接後，黑棋下面是假眼。

圖四　**參考圖**　白①沖時黑如在2位擋，白只要簡單地在③位打、⑤位退，黑棋即死。

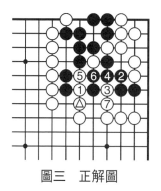

圖三　正解圖

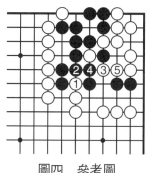

圖四　參考圖

第十三型　白先

圖一　白棋角上活棋的空間不大，但是只要次序合理並利用幾乎已無用的一子，就可以做活。

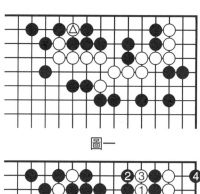

圖一

圖二　**失敗圖**　白①沖是正著，黑2退是冷靜的一手，白③繼續沖就是次序錯誤，黑棋放棄二子而在4位大飛進角，白棋做不出第二隻眼來。

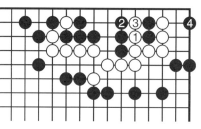

圖二　失敗圖

圖三　正解圖　白①沖後不再沖下，而是到角上③位跳，這樣次序才正確。黑棋接回二子，白⑤做活。

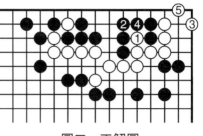

圖三　正解圖

圖四　參考圖　白①沖時黑2曲，白③點入是好手，黑4只能接上，白⑤上沖，接著白⑦尖，好手！黑8打時白⑨接上，白棋次序好。由於有白◎一子的存在，成為「金雞獨立」形，

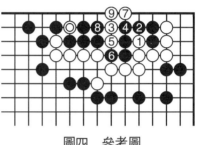

圖四　參考圖

黑棋右邊全部被吃，損失慘重。

第十四型　白先

圖一　白棋利用黑◉二子的缺陷進行合理的次序就可以做活。

圖二　失敗圖　白①在上面先做眼是次序錯誤。黑2點，白③只有阻渡，黑4破眼，白⑤此時嵌入為時已

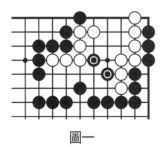

圖一

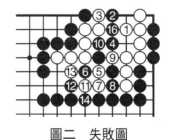

圖二　失敗圖

晚，黑6打，白⑦長，以下是必然對應，至黑14將白棋滾打包收，白棋只有隨著黑棋行棋，毫無抵抗之力。黑16接上後左邊白棋已被吃。

　　圖三　正解圖　白①先嵌入，等黑2、4、6進行滾打包收時趁機做眼。黑8點，白不是立即在11位擋，而是進行了白⑨、黑10交換後再於白阻渡。以下黑12、白⑬、黑14時白用打三還一的手段連通，巧妙形成雙活。這個結果是正確使用次序的原因。

　　圖四　參考圖　白①、③次序正確，但白⑤操之過急，犯了次序顛倒的錯誤，被黑6跳後形成本圖結果，可見次序的重要性。

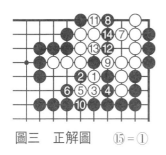

圖三　正解圖　⑮=①

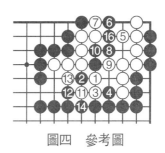

圖四　參考圖

第十五型　黑先

　　圖一　猛一看此圖不明白黑棋要幹什麼？其實是要利用白棋的斷頭將角上兩子黑棋做活，你能相信嗎？只要次序正確是可以辦到的。

圖一

圖二　失敗圖　黑1直接打，操之過急，白②接上後黑棋連下3、5、7三手，雖然取得先手，但角上成為「方塊四」，死棋。

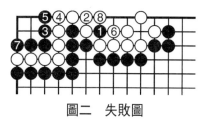

圖二　失敗圖

圖三　正解圖　黑1先撲後再於3位打是正確次序，接著白④連上，黑5至黑9交換都是必然對應，黑11取得了先手得以補活，全部過程次序井然，妙趣橫生。

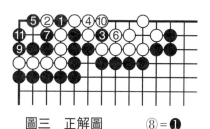

圖三　正解圖　　⑧＝❶

圖四　參考圖　圖三中黑5時白⑥破眼是不想讓黑棋7位打，白⑧提，黑棋有本身劫材黑9，所以黑11是先手劫，而且

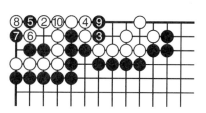

圖四　參考圖　　⓫＝⑧

此劫黑輕白重，一旦黑劫勝，白將全軍覆沒，所以白棋不肯輕易開劫。

第十六型　黑先

圖一　黑棋要利用左邊三子外援加上合理的次序就可以做出兩隻眼來。

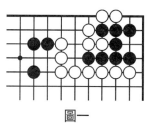

圖一

　　圖二　失敗圖　黑1打，想
直接做活，白②點，黑3雖提白
兩子，但白④撲入後既不能活也
無法渡過，黑棋死。

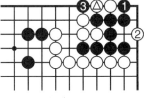

　　圖三　正解圖　黑1先點是　　圖二　失敗圖　　④＝△
好次序，白②阻渡，黑3立下先
做一眼，白④勉強，黑5擠入提取三子又成一眼，活棋。

　　圖四　參考圖　黑1點時白②團，是最頑強的反擊，
但黑3、5次序極好，對應至黑已成活棋。

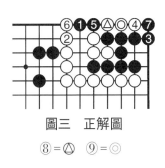
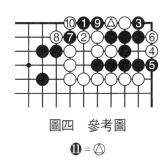

圖三　正解圖　　　　　　　　圖四　參考圖

⑧＝△　⑨＝◎　　　　　　　⑪＝△

第十七型　黑先

　　圖一　黑棋利用◉一子硬腿再結合次序，是可以致白
棋於死地的。

　　圖二　失敗圖　黑1先點，次序一開始就錯。白②團
成一眼，好手。白如④位擋，黑2位長入，白死。黑3向
裡長，白④阻渡，黑5扳，白⑥提，黑7反提，白⑧做
活，黑棋失敗。

　　圖三　正解圖　黑先1位托，白②阻止黑棋連回，黑
3再點是次序，應法正確。白④再團眼時黑5長入，白棋

A位不能入子，顯然不能活了。

圖四　參考圖　上圖白④如在此圖中裡面擋，黑5就上長，白棋A位仍不能入子，依然不活。

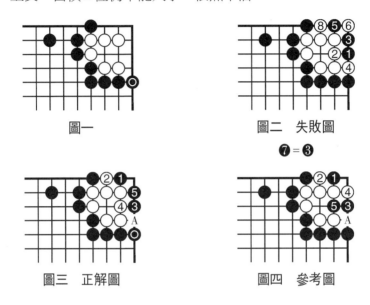

圖一　　　　　　　　　圖二　失敗圖

❼＝❸

圖三　正解圖　　　　　圖四　參考圖

第十八型　白先

圖一　要殺死黑棋似乎不難，但黑棋有頑強抵抗的手段，白棋不能不注意次序。

圖二　失敗圖　白①先點入，次序錯了，黑2扳，白

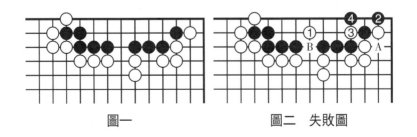

圖一　　　　　　　　　圖二　失敗圖

③打，黑4頑強地做劫。白③如A位接，黑即在B位接，白仍要在③位做劫，白棋僅吃下左邊黑棋五子，不能淨殺黑棋。

　　圖三　正解圖　白①先打才是正確次序，黑2反打時白③再點，好！黑4提一子白棋，白⑤連回，黑棋不活。

　　圖四　參考圖　白①打時黑2接上，防白棋點，白③簡單地長入黑棋就不能活了。

圖三　正解圖　　　　　　圖四　參考圖

第十九型　黑先

　　圖一　黑棋好像很容易就可殺死白棋，但次序錯了就不行。

　　圖二　失敗圖　黑1先扳入，白②可斷，黑3打時白④接是好手，黑5再曲為時已晚，白⑥擋後A、B兩處必得一處，所謂「三眼兩做」，必然活棋。

　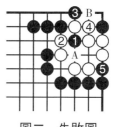

圖一　　　　　　　　圖二　失敗圖

圖三 正解圖 黑1先扳才是正確次序，白②打，黑3因有1位的扳而能防止打。白④提後黑在5位曲，白⑥斷，黑7挖後白在A位不入子，黑可接回7位一子，即使白提黑3一子也是假眼。

圖四 參考圖 上圖白④如不在A位提子而在此圖中接，黑仍在5位曲，白依然B位不入子，和上圖大同小異，白棋仍無法做活。

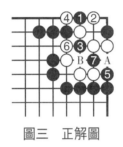
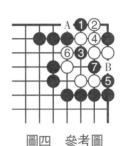

圖三　正解圖　　　　　　圖四　參考圖

第二十型　黑先

圖一 白棋已含有一子黑棋，似乎很難殺死，但只要黑棋次序運用得當，白棋就做不活。

圖二 失敗圖 黑1沖，白②擋，黑3再沖時白④在上面一路立下，黑5時白⑥接上後成為活棋，黑棋失敗。

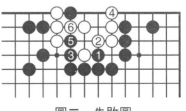

圖一　　　　　　　　圖二　失敗圖

　　圖三　正解圖　黑1先沖再3位扳，白④只有擋住，黑5跨入，繼之在7位擠，形成雙打，白棋無法做活。黑棋連用1、3、5三手，次序極好，一氣呵成，好！

　　圖四　參考圖　黑1沖時白如在②位應，黑就繼續往下沖，白④只有擋，黑又在5位沖，白⑥擋，黑7點入，白⑧阻渡，黑9接上形成「直三」，白棋死。

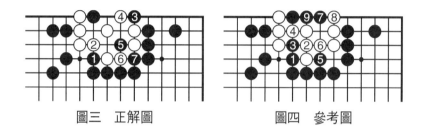

圖三　正解圖　　　　　　圖四　參考圖

第二十一型　黑先

　　圖一　黑棋只有次序正確才能殺死白棋，一旦失誤就會失敗。

　　圖二　失敗圖　黑1沖，太簡單了，白②應法正確，黑3再沖，白④放棄兩子活棋。其中白②如在④位擋，則黑2位挖，白棋反而不活。

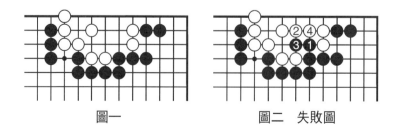

圖一　　　　　　　　　圖二　失敗圖

圖三 正解圖 黑1靠入，白②攔，不准黑棋接回，黑3在上面小尖，白④又阻渡，黑5斷打，白⑥接上後黑7在外面緊氣，白右邊四子被吃。黑棋從1至7次序一絲不亂，好棋。

圖四 參考圖 黑1靠雖然正確，但黑棋3、5次序錯了，白⑥打後就能活棋。

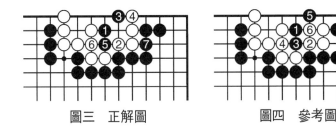

圖三 正解圖　　　　　圖四 參考圖

第二十二型　白先

圖一 黑棋範圍不大，但很有彈性，白如簡單地在A位打，則黑B位一長就可以活了。

圖二 失敗圖 白①先頂是次序錯誤。黑2頂後白③扳，黑4撲，白⑤提、黑6打後，即使白4位接上，黑A位提白四子，白如在4位點黑在B位可做活。

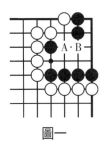

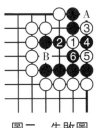

圖一　　　　　　　　圖二 失敗圖

　　圖三　正解圖　白①靠下，黑2擋，白再於③位挖才是正確次序，以下從白⑤立到白⑪是常用的次序破眼方法。白棋成功地將黑棋殺死。

　　圖四　參考圖　白①時黑2夾，白③老實地接上是好手，黑4擋，以下白⑤點形成和正解圖一樣的結果，只是次序不同而已，黑仍活。

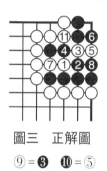

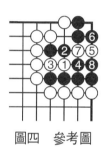

圖三　正解圖　　　　　　　　圖四　參考圖

⑨＝❸　　⑩＝⑤

第二十三型　黑先

　　圖一　由於白棋內部有一子黑棋，黑棋利用它進行合理的次序交換就可以殺死白棋。

　　圖二　失敗圖　黑1併雖是利用殘子的好棋，但是黑3次序錯了，白④、黑5後白⑥立下，黑7再小飛為時已晚，被白⑧住再10位扳，成為雙活。

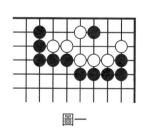

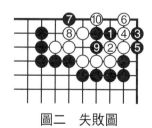

圖一　　　　　　　　　　　　圖二　失敗圖

　　圖三　正解圖　黑1併後黑3先飛，等白④應後再於5位點入才是正確次序，黑7退回後，白⑧只有立下，黑9沖，白⑩提黑3一子，黑11打，白⑫提後黑13在白棋內做成「丁四」，白死。

　　圖四　參考圖　黑1不在白棋內部並而急於飛，白②夾，黑3長時白④撲是妙手，黑5提後白⑥位打，以下A、B兩處白必得一處可活棋，這是黑1次序失誤所致。

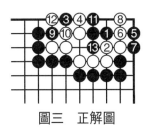

圖三　正解圖

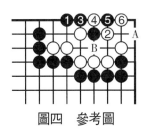

圖四　參考圖

第二十四型　黑先

　　圖一　黑棋左邊有●一子硬腿，又在白棋旁有一子伏兵，看似殺死白棋不難，但次序一錯就會讓白棋活出。

　　圖二　失敗圖　黑1先接黑一子是次序有誤，白②只要老老實實地接上，黑3夾時白④接上後再⑥位撲，⑧位打黑3、7兩子接不歸，白就活了。

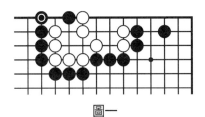

圖一

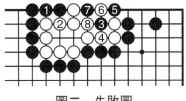

圖二　失敗圖

圖三　**正解圖**　黑1先撲一手後再3位接回一子是好次序，白④接後黑再5位夾，白⑧依上圖撲，但由於白棋外氣緊，A位不入子，無法打黑棋，只好坐以待斃。

圖四　**參考圖**　黑1撲時白改為②位接，黑3位卡打是妙手，白④接後黑5打，以下是正常對應，至黑9白棋死。

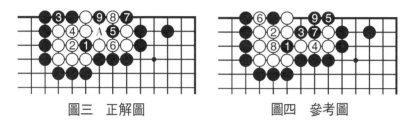

圖三　正解圖　　　　　　　圖四　參考圖

第二十五型　黑先

圖一　白棋的形狀好像很完整且有彈性，但只要黑棋次序運用得當，白棋仍不能做活。

圖二　**失敗圖**　黑1次序有誤，被白②打時黑3反打，白④提，黑5打，白⑥在外面打，好手！對應至白10，白棋下面成一眼，而且黑3、5兩子接不歸，白棋活了。

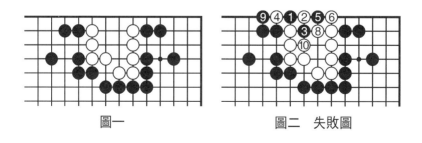

圖一　　　　　　　　　　圖二　失敗圖

圖三　正解圖　黑1從右邊先扳，次序對了，白②打時黑3在左邊再扳，白④做眼，黑5扳白棋A位不入子就做不活了。

圖四　參考圖　黑1時白②做眼，黑3就夾入，白④阻渡，黑5在右邊渡回形成和上圖一樣的結果，只是次序顛倒了一下而已。

圖三　正解圖　　　　　　圖四　參考圖

第二十六型　黑先

圖一　白棋的外氣很緊，黑棋加上●一子硬腿，只要次序運用合理，就可置白棋於死地。

圖二　失敗圖　黑1先斷，次序不對了，白②在上面小尖是好手，黑3只好連回，白④接打後放棄下面四子而在上面活出一塊棋來，黑棋失敗。

圖一

圖二　失敗圖

圖三　正解圖　黑1先在上面斷，在白②打後黑棋再於下面3位斷次序才正確，白④接後黑5利用硬腿得以破上面的眼位，白不能活。

圖四　參考圖　黑1斷，白②在一線打，黑3沖入，白④擋後黑再5位挖入，次序正確，白棋仍不活。

圖三　正解圖

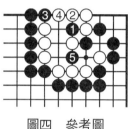

圖四　參考圖

第二十七型　黑先

圖一　黑白雙方相互包圍，黑想要從上面逃回並不難，難的是同時還要讓白棋不活，關鍵是次序。

圖二　失敗圖　黑1先在右邊立下想從A位回家，白在②位斷，次序好，但從黑3至黑7的對應使角部黑棋形成劫爭，黑棋失敗。白②不能在A位擋，如擋，則黑在3位即活。

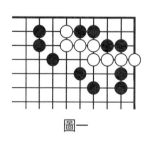

圖一

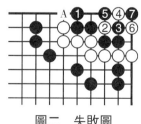

圖二　失敗圖

　　圖三　正解圖　黑1先跳，等白②點時黑再3位立，次序正確，白④阻渡，黑5接上，以後A、B兩處必得一處，可活棋。白④如下5位，黑即④位渡回，白雖可吃兩子黑棋，但不是活棋。

　　圖四　參考圖　黑1跳時白②扳入阻渡，白④打時黑5提子，白⑥吃黑兩子，黑7連回，由於白A位不入子，所以白仍不活。

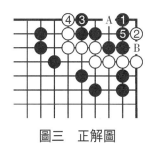

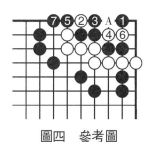

圖三　正解圖　　　　　　　　圖四　參考圖

第二十八型　黑先

　　圖一　黑棋要殺死白棋，只有從上邊或右邊跳入，但從哪一邊開始是次序問題。

　　圖二　失敗圖　黑1在右邊先行跳入是次序失誤，白②先沖後再④位擋是次序，黑5點後黑7退回，白⑧撲後再於⑩位打，這樣黑1、9兩子接不歸，白棋就活了。

圖一　　　　　　　　圖二　失敗圖

　　圖三　正解圖　黑1先在左邊點入，等白②阻渡後再從右邊跳入才是正確次序。以下雙方對應至白⑧撲，希望黑棋接不歸，但黑13是「打二還一」，白棋無法做活了。

　　圖四　參考圖　黑1點入時白②在裡面擋，黑3退回，白④打時黑棋不予理會，直接點到5位，白棋仍然無法做活。

圖三　正解圖

⑫＝⑧　⑬＝❼

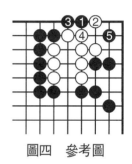

圖四　參考圖

第二十九型　黑先

圖一

　　圖一　黑棋在右邊有一硬腿可利用，但要想殺死白棋次序不正確也不行。

　　圖二　失敗圖　黑1先提白一子，等白②接上時再於3位點，次序錯了，對應至白⑧提了黑三子，白棋可以成一眼，白棋活了。

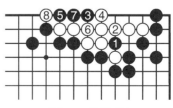

圖二　失敗圖

圖三　正解圖　黑1先點是顯而易見的好點，白②擋下後黑3利用右邊一路硬腿托入，緊接著黑5、7次序井然，白棋不活。

圖四　參考圖　黑1先在右邊托也是次序錯誤，白②打後黑3點，白④提後就活了。黑3如改下在白④處，白在3位仍可活棋。

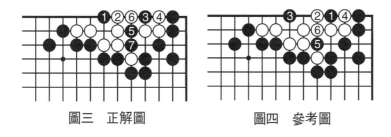

圖三　正解圖　　　　　圖四　參考圖

第三十型　黑先

圖一　白棋圍地不小，而且含有一子黑棋，但有A位的缺陷，關鍵是黑棋如何運用正確的次序殺死白棋。

圖二　失敗圖　黑1先沖犯了次序錯誤，白②在下面打，正確，黑3再沖，白④提黑一子，黑5在下面破眼，白⑥在上面做活，白⑧即使脫先也是活棋。

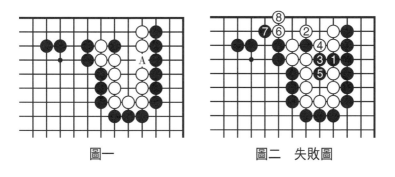

圖一　　　　　　　圖二　失敗圖

　　圖三　正解圖　黑1先立下，白②擋，黑3尖後再5位沖是絕妙次序，白⑥、黑7後形成所謂「方朔偷桃」式，白棋上面三子被吃，整塊棋當然不活了。

　　圖四　參考圖　黑1立雖然正確，但黑3不在A位尖而先沖，次序錯了，白棋不在5位擋而是提黑一子，正確。以下對應至白⑩，黑棋由於次序顛倒而失敗。

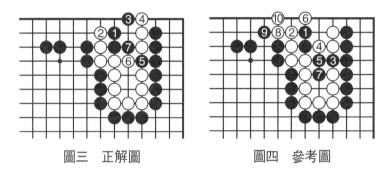

圖三　正解圖　　　　　　　圖四　參考圖

第三十一型　黑先

　　圖一　這是黑棋大飛守角時白棋點入形成的棋形。當黑棋在◉處立下後白棋脫先他投，黑棋有機會利用次序殺死白棋。

　　圖二　失敗圖　黑1跳入是好手，但黑3沖次序錯誤，白④擋後雖然黑5立下，但被白⑥小尖後黑棋A、B兩點不能兼得，眼睜睜看著白棋做活。

　　圖三　正解圖　黑3不在5位沖而先在角上跳，等白④打後再5位沖，絕對是好次序，白⑧尖，黑9利用黑3一子打吃，白⑩提後黑再11位扳入，形成「金雞獨立」形，白棋兩邊不入子，死。

圖四　**參考圖**　黑1先托也是次序錯誤，白②不予理會而逕自小尖成活棋。

圖一　　　　　　　圖二　失敗圖

圖三　正解圖　　　　圖四　參考圖

第三十二型　黑先

圖一　白棋形狀雖很有彈性，但黑棋只要次序正確還是能殺死白棋的。

圖二　**失敗圖**　黑1夾時白②扳，黑3沖，次序錯了，白④

圖一

接上後黑5只有曲，白⑥接，黑7破眼，白⑧接上後形成雙活，黑棋不算成功。

　　圖三　正解圖　當白②扳時黑3先上沖一手，等白④接上後黑棋再於5位沖才是正確次序，白不能活。

圖二　失敗圖　　　　　　　圖三　正解圖

第三十三型　白先

　　圖一　黑棋眼形豐富，但白棋只要正確使用次序和發揮角上一子△硬腿的作用，黑棋仍然無法做活。

　　圖二　失敗圖　白①先點，黑2立下阻渡，白③挖，黑4擋，黑棋已活，這是白棋次序錯誤，白①如在4位沖，黑在③位就活了。

　　圖三　正解圖　白①先挖後再於③位點才是正確次序，黑4擋後白⑤利用硬腿打成為劫爭。黑2如改為⑤位

圖一　　　　　　　　　　圖二　失敗圖

擋，白棋就2位打，黑6接，白於A位或渡過或接上時黑棋均死。

圖四 參考圖 白①夾也是錯著，黑4尖，好手！白⑤只有接上，黑6擋下後成為「曲四」，活棋。

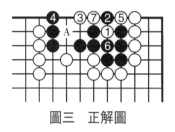

圖三 正解圖

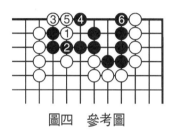

圖四 參考圖

第三十四型 黑先

圖一 白棋範圍不大，而且好像缺陷不少，但黑棋如果次序不對，還是不能殺死白棋的。

圖二 失敗圖 黑1撲入雖然找到了開始的一著，但黑3沖就錯了次序，白④擋後黑5點已遲了，白⑥接是好手，以下形成白棋後手雙活，顯然黑棋失敗。

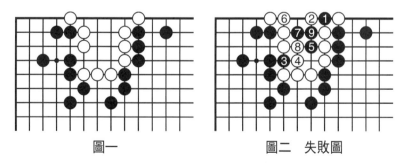

圖一　　　　　　　　　　圖二 失敗圖

圖三 正解圖 黑1撲後黑3應先點，次序正確，黑5擠後白棋均是被動應棋，至黑9做成「刀五」，白棋

死。

圖四　參考圖　黑1先沖，白②擋，黑再3位點，也是次序錯誤，白④曲、⑥接均是好手，黑棋已無法殺死白棋了，　至白⑧接，白棋已活。

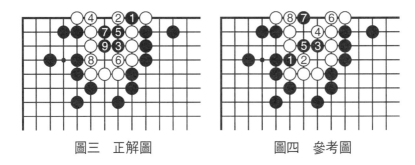

圖三　正解圖　　　　　　　圖四　參考圖

第三十五型　白先

圖一　黑棋的外氣較緊，只要白棋次序運用得當就可以殺死黑棋。

圖二　失敗圖　白①點，次序已錯，黑2上扳，白③打黑二子時黑棋放棄，好！黑4團後6位和⑤位兩處必得一處，可以活棋。

圖一　　　　　　　　圖二　失敗圖

圖三　正解圖　白①扳，等黑2打後再於③位點才是正確次序，白⑤打，黑6接，白⑦長回，由於氣緊，黑

在 A 位不入子，死。

　　圖四　參考圖　前圖中白③點時黑 4 位接，白⑤扳可以倒撲黑二子，黑6位接時白就⑦位接，黑仍不活。

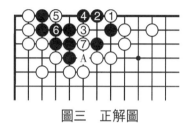

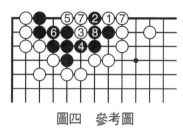

圖三　正解圖　　　　　　　圖四　參考圖

第三十六型　黑先

　　圖一　　白棋角上空間不小，好像不容易殺死，但是外氣太緊，只要黑棋次序運用得當，就可以置白棋於死地。

　　圖二　失敗圖　黑1上長先斷白棋，白②擋，黑3扳為時已晚，白棋由於外面有一口氣，可在④位打而活棋。這是因為黑1、3兩手次序顛倒了。

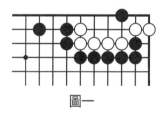

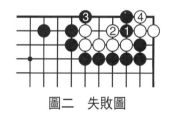

圖一　　　　　　　　　圖二　失敗圖

　　圖三　正解圖　黑1先在左邊扳再於3位斷才是好次序，白④緊氣，黑5在外面緊氣，好手！白棋被黑棋用「金雞獨立」殺死。

圖四　參考圖　黑1扳時白②擋下抵抗，黑3向裡面長，白④擋，黑棋在角上做成了曲四，黑5再長一手白棋即死。

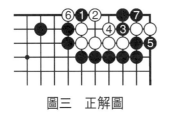

圖三　正解圖

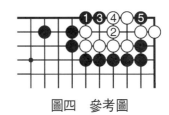

圖四　參考圖

第三十七型　黑先

圖一

圖二　失敗圖

圖三　正解圖

圖一　白棋的眼位看上去很豐富，但黑棋只要次序運用得當，白棋仍然不活。

圖二　失敗圖　黑1先點，次序已錯，白②接上，黑3只能長，白④擋下，黑5雖多送一子，但白提三子後又成一眼，活棋。

圖三　正解圖　黑1撲，等白②提後再3位點是次序，白4尖頂時黑5上長，白棋兩邊不入子，只好等黑棋殺了。

圖四 參考圖 黑3點時白④位接，黑5就向外長，以下A、B兩處必得一處，白不活。

圖四 參考圖

第三十八型 黑先

圖一 白棋眼形似乎很豐富，但只要黑棋次序正確，仍可殺死白棋。

圖二 失敗圖 黑1尖是想渡過，次序錯誤，白②自然要擋住，黑3打兩子已經遲了，被白④打，白⑥連後白⑧得以提劫，顯然黑棋不成功。

圖一　　　　　　圖二 失敗圖

⑥ = ◎

❼ = ▲

圖三 正解圖 黑1打才是正確次序，白②提黑子，黑3再尖，白④阻渡，黑5接上，白棋即使吃黑棋也是「丁四」，死棋。

圖四 參考圖 黑3尖時白④打，黑5渡回，白⑥提時黑7接上，不是活棋。

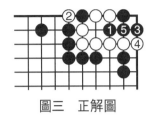

圖三　正解圖

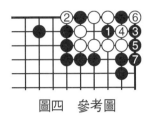

圖四　參考圖

第三十九型　黑先

圖一　白棋似乎兩邊各有一隻眼，但黑棋可以用正確的次序和利用中間一子黑棋將白棋分開殺死。

圖一

圖二　失敗圖　黑1先撲再3位扳是次序錯誤，黑5、白④不必交換，黑7夾，白⑧擋，黑9緊氣，但由於下邊A位還有一口氣，白棋可在⑩位入子打吃黑兩子而做活，黑棋失敗。

圖三　正解圖　黑1先尖再3位撲才是正確次序，白④若A位攔，則黑5在④位擠，黑5尖時白⑥擋下，黑7在外面緊氣，這樣白被斷成兩塊，再也做不活了。

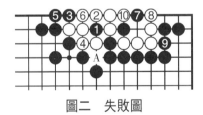

圖二　失敗圖

圖三　正解圖

圖四 參考圖 黑1
扳時白②抵抗更行不通，
黑棋只要簡單地在3位
擠，白棋右邊就成了假
眼，更不能活了。

圖四 參考圖

第四十型 黑先

圖一 白棋內部含有◉一子黑棋是一隻鐵眼，如何破
壞白棋上面的眼位是關鍵，但要利用◉一子的餘味，而且
次序要正確。

圖二 失敗圖 黑1先跳入，次序錯誤，白②冷靜，
黑3擠眼，白④到上面擋下，黑5求渡過，但白6撲後黑
棋接不歸，白活。黑3如在④位接回，白可在3位做活。

圖一

圖二 失敗圖

圖三 正解圖 黑1先長出，目的是撞緊白棋的氣，
接著再3位跳入是次序，白棋只有在④位阻渡，黑5再頂
後黑7擠，白棋A位不入子，B位不能緊氣，黑3、5可渡
回，白棋不活。

圖四 參考圖 上圖白④到左邊阻渡，則黑5可從右
邊渡回，由於白棋氣緊，就算白A位撲，黑B提後白仍不
能在C位緊氣。

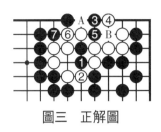

圖三　正解圖

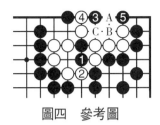

圖四　參考圖

第四十一型　白先

　　圖一　白棋被包圍在黑棋中間，範圍極小，要做活不容易，但黑棋有外氣緊的缺陷，白棋只要巧妙地運用次序，不僅自己能活棋，而且能殺死黑棋。

　　圖二　**失敗圖**　白①團，正確，黑 2 點，無理，白③、黑4、白⑤、黑6是正常的交換，白⑦次序錯了，白⑨挖時黑10提子，正確，以下發展至黑14，成為劫爭。

圖一

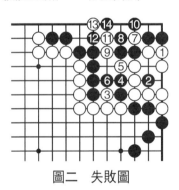

圖二　失敗圖

　　圖三　**正解圖**　上圖中白⑦應在本圖中⑦位挖，等黑8打後再於⑨位斷才是正確次序，白⑪立，黑 12 過分，應捨棄角上兩子自己做活，此時反而被白⑬斷、白⑮打接不歸，以致全軍覆沒。

　　圖四　**參考圖**　圖二中白⑨於此圖中①位先立下，

等黑2時黑4曲，白⑤打，黑6提，角上活棋，以後A、B兩處必得一處，白棋不行，所以白棋在③位先挖的次序錯不得。

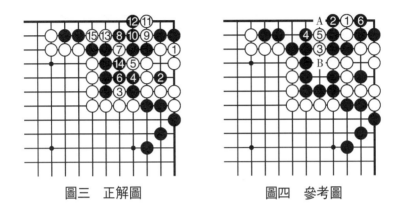

圖三　正解圖　　　　　　　　圖四　參考圖

第四十二型　黑先

圖一　要殺死白棋，關鍵是掌握先衝擊白棋的弱點，還是先壓縮白棋地域的次序。

圖二　失敗圖　黑1先衝擊白棋的弱點，再於3位挖以縮小白地，次序有誤。白④打，黑5、7雖然使3位成了假眼，但白⑧應後成為劫爭，黑棋失敗。

圖一　　　　　　　　圖二　失敗圖　❾＝❸

圖三　正解圖　黑1先挖，白②打時黑3也打，白④退後黑5再打，次序井然，白棋已不能活了。

圖四　參考圖　上圖白④如提黑1一子，黑5托可倒撲，白⑥接，黑7打，白棋仍不活。

圖三　正解圖

圖四　參考圖

第四十三型　白先

圖一　角上黑棋地域很大，白棋要利用次序吃掉左上面兩子黑棋逸去，或者將黑棋全殲。

圖二　失敗圖　白①打是必然一手，黑2不放棄兩子而接上是無理手。白③斷也是好手，但白⑤撲就是次序錯誤了，黑6提後白⑦打，黑8接，此時白⑨長出為時已晚，黑10粘是非常漂亮且簡單地一手棋，黑棋已活。

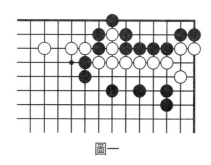

圖一

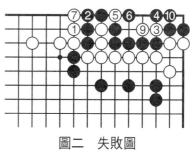

圖二　失敗圖

圖三　正解圖　當上圖黑4打時，白棋的正確次序是先於⑤位長出，以下對應至白⑨打是必然，黑已不能⑦位接了，如接，則白A位成為「喜相逢」，黑棋將被全殲。

圖四　參考圖　在前圖中白③斷時黑棋在4位打，白

棋就在⑤位立下，黑6只有跟著立下打吃，白⑦再撲，黑8提，白⑨打，黑棋外面四子接不歸，被圍的大片白棋可逸出。

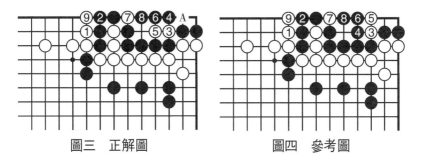

圖三　正解圖　　　　　　圖四　參考圖

第四十四型　黑先

圖一　白棋的缺陷似乎不少，但是黑棋如不能一擊中的且結合正確的次序，白棋尚有掙扎手段。

圖二　失敗圖　黑1尖向下面動手，白②擋，黑3再點已不行了，白④打後黑棋A、B兩處不能兼顧，無法殺死白棋了。

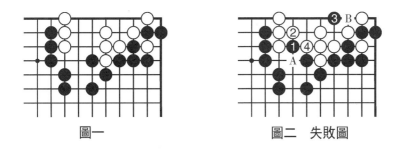

圖一　　　　　　　　　　圖二　失敗圖

圖三　正解圖　黑1先在上面點，再於下面3位尖，是正確次序，黑5是致命的一擊。黑7以後白成為「直

三」，死。接下去白若A位提黑3裡在B位打黑三子。白
⑥如下黑7白就是C位上沖仍無法做活。

　　圖四　參考圖　　黑1點後黑3沒有在A位尖，而在3
位點，也是次序失誤。黑5接，白⑥團是愚形的好手，以
下黑如A位挖，白B位打，可活。

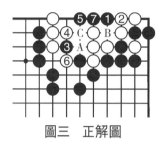

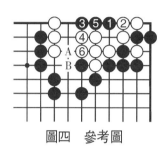

　　　圖三　正解圖　　　　　　　　　圖四　參考圖

第四十五型　白先

　　　　圖一

　　圖一　左邊白棋顯然
不活，但右邊黑棋也有缺
陷，白棋抓住這個機會使
用次序攻擊黑棋，從中取
利。

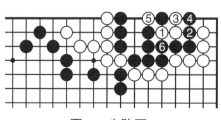

　　圖二　失敗圖

　　圖二　失敗圖　白①
擠入，黑2阻渡，白③
曲，黑4打，白⑤提，黑
6打，黑棋已活，左邊白
棋也自然死亡。

圖三　正解圖　白①先點是正確次序，黑2打，白③再擠，黑4阻渡，白⑤打，黑6打，白⑦提，黑8應找劫材可在◉處打劫，如圖中提，則白⑨在外面打，黑右邊四子被吃，顯然白棋成功。

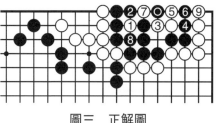

圖三　正解圖

圖四　參考圖　白①點時黑2團，白就③位打黑三子，黑4吃白一子，活，但白也提黑三子，活棋。另黑4如⑤位接，白即在4位接，黑棋不活。

圖四　參考圖

第四十六型　黑先

　　圖一　角上白棋是實戰中常見之形，黑棋只要次序正確，就可以在角上生出棋來。

　　圖二　失敗圖　黑1先在外面擋住，次序不對，白②只需簡單地跳方就可以做活。

圖一

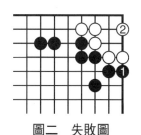

圖二　失敗圖

圖三　正解圖　黑1先在裡面點方，所謂「逢方不點三分罪」。白②頂，黑3再於外面擋下才是正確次序，白④接，防黑棋倒撲，黑5擋，白⑥立下，黑7扳，白角形成「盤角曲四」，死棋。

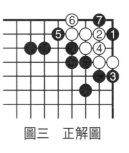

圖三　正解圖

第四十七型　白先

圖一　此為常見之死活型，白棋如次序不當，則不能淨殺黑棋。

圖二　失敗圖　白①先撲，黑2提時白③再點是次序失誤，黑4團後白⑤打，黑6可以在角上拋劫，白棋不算成功。

圖三　正解圖　白①先點才是正確次序，黑2頂，白③長入角，多棄一子，好手！當黑4頂時白⑤位撲入，黑6只有提，白⑦破壞了左邊眼位，黑不活。

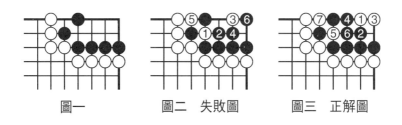

圖一　　　　圖二　失敗圖　　　　圖三　正解圖

第四十八型　白先

圖一　黑棋角上眼位好像很豐富，但外氣太緊，加上白一子硬腿，所以白棋還是可用次序來殺死黑棋的。

圖一　　　　　　　　圖二　失敗圖　　　　　　圖三　正解圖

圖二　失敗圖　白①夾，黑2立
下，白③斷時黑4曲，好手！黑棋已
活，原因是白棋次序上出了問題。

圖三　正解圖　白①先斷再於③位
夾才是正確次序，黑4立，白⑤長多送
一子，黑6提，白⑦撲入成為「喜相
逢」形，黑棋破壞倒撲，不能活。

圖四　參考圖

圖四　參考圖　白①斷是正確次序，但白③曲就失誤
了，黑4簡單立下就做活了。

第四十九型　白先

圖一　白棋要殺死角上黑棋似乎不難，但次序一旦失
誤則黑棋可以做活。

圖二　失敗圖　白棋先扳，黑2不理會而在角上虎，
等白③點後黑再於4位擋，此時黑棋已活。白③如在4位
長進，黑下在③位就活了。

圖三　正解圖　白①先點後再於③位扳，次序正確，
黑4擋，白⑤扳後⑦位接，下面黑棋成為假眼，以後黑
8、10是勉強應對，白後角上是「盤角曲四」，黑死。

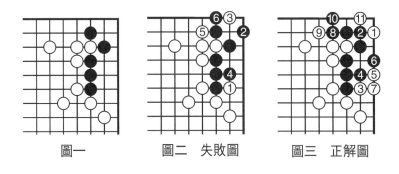

圖一　　　　圖二　失敗圖　　　　圖三　正解圖

第五十型　白先

圖一　角上黑棋為數不多，但很有彈性，白棋如次序失誤則殺不死黑棋。

圖二　失敗圖　白①先點，黑2接後白③扳是次序失誤。黑4跳下，好手！白⑤為防斷只好接上，黑6扳、白⑦立下是頑強下法，但黑8也立下，以後對應至黑12成了「脹牯牛」形，黑棋活了。

圖三　正解圖　白①先扳角後再於3位點入，等黑4接後白再於⑤位接上是正確次序。黑6夾，白⑦立下後黑8立，白⑨先扳再11位長又是次序，角上黑棋成為「直

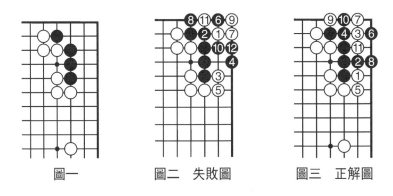

圖一　　　　圖二　失敗圖　　　　圖三　正解圖

三」，不活。

图四 参考图 正解图中黑6
在本图中扳，白就⑦位立下，黑8
做眼，白⑨渡过，由于黑棋A位不
入子，即使黑B位扑也无用。

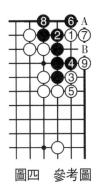

图四 参考图

第五十一型 黑先

图一 白棋角上空间不小，而且含有两子黑棋，但是
只要黑棋次序运用正确，白仍然不能活。

图二 失败图 黑1夹，次序不对，白②只简单地接
上，黑3渡过，白④提后就活了。

图三 正解图 黑1断后再
于3位接上，次序好，以下白棋
只有滚打黑棋，黑棋以弃子的代
价在7位渡过，白只好在9位扑
入，最后形成劫争。

图一

图二 失败图

图三 正解图

第五十二型　黑先

圖一　角上白棋是劫活，但黑棋要次序正確才能取得先手劫，而且要官子不吃虧。

圖二　失敗圖　黑1靠，白②沖，黑3渡，白④撲是必然的對應，白⑥拋劫，黑7先手提劫，但正確的次序應是先手在A位立下，等白B位後再於角上開劫，這樣官子才不至於吃虧。

圖三　正解圖　黑1點後白②擋下，黑3扳，白④打，黑5擠，白⑥提，這樣的次序是後手劫，而且即使開劫失敗損失也較小。

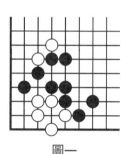

圖一

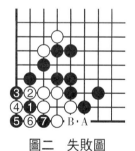

圖二　失敗圖

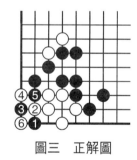

圖三　正解圖

第五十三型　白先

圖一　白棋被包圍，但角上黑棋也未淨活，如何衝擊黑棋次序是關鍵。

圖二　失敗圖　白①在上面先斷，次序錯了，黑2

立，方向好，白③打吃一子黑棋，黑
4、黑6提去白①一子後已活，而白雖
吃得黑棋一子但整塊棋不活，顯然不
行。

圖一

　　圖三　正解圖　白①在下面先斷打
是正確的次序，黑2只有提，白③再於
上面斷，黑4打，以下白⑤、⑦是角上
常用手段，成劫爭。

　　圖四　參考圖　正解圖中白⑤打時黑6立，白即可於
⑦位利用白①一子反打，仍然是劫爭。

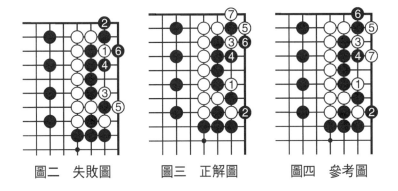

圖二　失敗圖　　　圖三　正解圖　　　圖四　參考圖

第五十四型　黑先

　　圖一　這是白棋打入黑
棋星位大飛守角後形成的一
型，現在黑棋先手對白棋發
動攻擊，次序很重要。

圖一

　　圖二　失敗圖　黑1先跨下次序已經錯了。白②沖斷，黑3擠，白④接上，黑5扳後白在⑥位做活。

　　圖三　正解圖　黑1先扳是試應手的好手，白②打，黑此時再跨下才是次序。白④斷，黑5打後白⑥接上，黑7又是好次序，白⑧不得不打，黑9成劫。白⑧如在9位立黑即A位扳，白不能活。

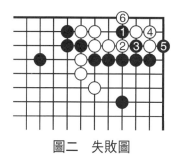 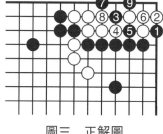

　　圖二　失敗圖　　　　　　　　圖三　正解圖

　　圖四　參考圖　黑1扳，為避免劫爭白棋只能在②位平，這樣黑3先手得利也可以滿足了。

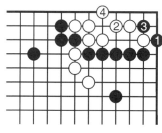

圖四　參考圖

第二章　手筋(對殺)的次序

　　手筋是圍棋對局中經常使用的一種手法，它能使棋局產生奇妙的變化。但在使用手筋時往往要注意次序，否則不能達到目的。

　　在黑白兩軍對殺時，手筋和次序是不可分割的相輔相成的關係，如雙方緊氣時先緊外氣再緊內氣，就是常識性的次序下法。所以將對殺也編入此章。

第一型　黑先

　　圖一　白棋在△位扳出是無理手，但黑棋如不能按次序使用手筋，將形成對黑棋不利的局面。

　　圖二　失敗圖　黑1退，軟弱，沒有仔細計算。白②得寸進尺再壓，黑3虎，白④接，黑5為防斷不得不在上面補，白⑥靠出後黑棋右邊三子難以處理。

圖一　　　　　　　圖二　失敗圖

　　圖三　正解圖　黑1斷打，白②曲出，黑3接著打，白④提，對應至白⑧，由於有一子使黑棋征子不利，所以黑9位枷，以下形成滾打包收，至白㉒，黑棋棄去上面三子，次序井然，白棋成為愚形，黑棋先手取得強大厚勢，成功。

　　圖四　參考圖　圖二中黑3如改在此圖3位打，也可以形成包打，但對應至黑11，白棋得到先手。雖然白棋被斷開，但是黑棋是後手，和正解圖不能相比，所以正解圖的次序才是正確的。

圖三　正解圖　　　　　　圖四　參考圖

第二型　白先

　　圖一　此型在實戰中是經常見到的，現在是要求白發揮△一子硬腿的餘味，這時次序就突出了關鍵的作用。

　　圖二　失敗圖　白①先飛罩，黑2飛後白棋在③位扳角，黑4好手，白棋無所收穫，連收官時A位飛入也是後手了，這是①、③次序顛倒所

圖一

圖二　失敗圖

圖三　正解圖

致。

圖三　正解圖　白①先在角上扳，等黑2位應後再於③位飛罩才是正確次序。黑2如在4位應，白就A位打，可以活角。黑2如在B位應，則白在4位尖出作戰。

圖四　參考圖

圖四　參考圖　正解圖以後白棋收官可在本圖中①位點，黑2只能粘上，白③跳出，也可以在A位小尖準備引回白①一子，很大。這既是白一子的殘餘價值所在，也是白棋角上先。

第三型　黑先

圖一　黑棋如直接在A位開拆，白棋將在B位扳出，太大。黑棋如何兩面都能搶到，行棋次序是關鍵。

圖一

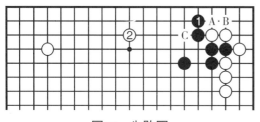

圖二　失敗圖

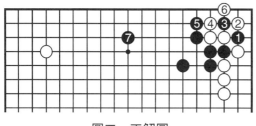

圖三　正解圖

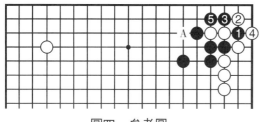

圖四　參考圖

黑1立下，阻止白在此處扳，但對白角無影響，白②搶佔大場，黑棋無味。黑如先做白A黑B的交換再開拆似乎可以，但恰當的時機白可在C位夾，黑棋難受。

圖三　正解圖

黑1先斷一手是次序，白②打，黑3打是棄子，白④、黑5、白⑥後黑7搶得先手開拆，可以滿意。

圖四　參考圖

上圖中黑3打時，白④提去黑1，黑5打雖是後手，但比直接5位扳的官子要多出十目，而且消除了白棋A位夾的後續手段。

第四型　白先

圖一　白棋如何先手取得利益是本型的問題。著數不多，可次序一步不能下錯。

圖二　失敗圖　白1擋是封鎖黑棋的必然一手，黑2

沖後白③打，黑4提去白△一子，白5補斷後一點便宜沒有，能不能在白①之前進行一下次序交換佔一點便宜呢？

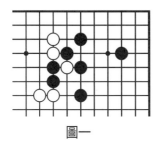

圖一

圖二 失敗圖

　　圖三　正解圖　白①先托是第一步，等黑2扳後再③位打，因白有△一子黑4只能接上，白⑤於上面擋，比起上圖來白獲利不少。白①、③、⑤的次序一氣呵成，白①托時黑如A位跳出，白B位扳打相當大。

　　圖四　參考圖　白①如先打，黑2提去白一子，白③扳時黑4退，白已無法在A位封鎖黑棋了，這是白①、③次序錯誤所致。

圖三　正解圖

圖四　參考圖

第五型　白先

　　圖一　黑棋有缺陷，白棋只要利用次序來造成黑棋重複就可以滿足。

圖二　失敗圖　白①先刺，黑2接上，白③位靠時黑在4位接出進行抵抗，白棋沒有什麼後續手段，反而無味。

圖一

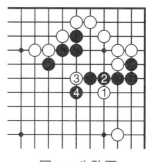

圖二　失敗圖

圖三　正解圖　白①先靠是手筋，等黑2退後再於③位刺是次序，造成黑棋凝形，白⑤是輕盈的一手，黑棋整塊被攻。

圖四　參考圖　黑2對白①進行反進，白③扳下，將黑棋分斷，黑4接上，白⑤連扳大獲成功，黑2如下A位，則白B位打，黑棋右邊三子被吃。

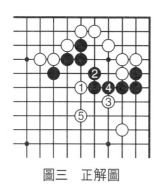

圖三　正解圖

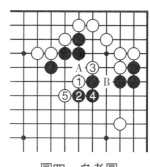

圖四　參考圖

第六型　黑先

圖一　本題看似不難，但是卻有一定難度。關鍵點是黑在補A位中斷點之前，如何透過次序取得一些利益。

圖二　**失敗圖**　黑1虎，補斷頭，白②馬上擠，黑3仍要補上一手，雖然黑棋不錯，但無餘味。

圖一

圖二　失敗圖

圖三　**正解圖**　黑1先點一手是手筋，也是絕好的次序，等到白②擠時再3位接上斷頭。這樣黑1一子正好「點方」在白棋的要害上。另外，黑1如直接在3位接，白棋將不在②位頂，而是在①位或A位補了。

圖三　正解圖

第七型　黑先

圖一　白棋現在⊘位斷，顯然是無理棋，但是黑棋如在對應中次序錯誤，則白棋得逞。

圖二　**失敗圖**　黑1挖是好手，如②位扳，白就1位接上，黑棋無後續手段。白②只有立下，不能3位打，如打黑即可在②位倒撲白二子。黑3立下，白④曲出，黑5

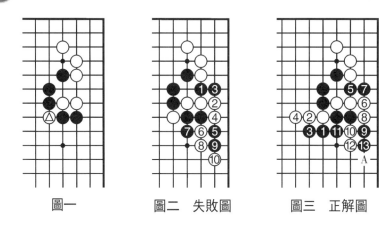

圖一　　　　圖二　失敗圖　　　　圖三　正解圖

擋，白⑥斷打，以下至白10扳下，黑已不能兼顧，崩潰。白棋大成功。

　　圖三　正解圖　黑棋在1位先打後再於3位壓，接著5位壓是次序，此時白如仍在⑥位長出是無理手，白⑧時黑9可以扳下，以下對應至黑13白已不能A位扳下了，白四子已被黑棋吃去，黑棋成功。

圖四　參考圖

　　圖四　參考圖　黑棋從左邊打，白②長後黑3跳，白④立下，黑棋被分為左右兩塊，不是滿意形狀。

第八型　白先

　　圖一　白棋有△一子硬腿可利用，黑棋有A、B位兩個斷頭可攻擊，但白棋的次序不能錯，否則角上四子白棋無法逸出。

　　圖二　失敗圖　白①長出，次序不對，黑2接上後白

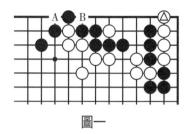

圖一

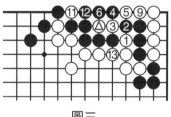

圖二　失敗圖

③雖然渡過，但黑4在外面
接上後白棋已無手段可施
了。

　　圖三　白①先沖再於③
位長出是次序。以下白⑤的
夾入及白⑦的撲入均是要緊
次序，不能錯，對應至白

圖三

⑦＝③　❽＝⊗　❿＝⑬

⑬，黑子接不歸，白棋四子逃出。

第九型　白先

　　圖一　黑棋在●位斷是無理，白棋的手筋必須注意次
序。

　　圖二　失敗圖　白①先扳，黑2打後等白⑤打時再趁
機4位跳出，白所得不大，不能滿足。

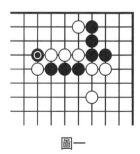

圖一

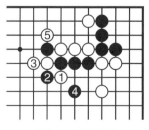

圖二　失敗圖

圖三　正解圖　白①先在上面打，黑2逃，白③再於下面扳才是好次序，對應至白⑦征吃黑二子，比起前圖白棋收穫大多了。

圖四　參考圖　白①打後繼續③位長是過分之棋，對應至黑6，白棋被分成三塊，將苦戰。

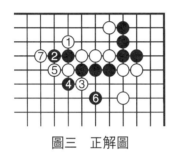

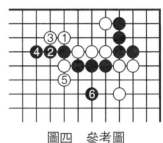

圖三　正解圖　　　　　　圖四　參考圖

第十型　白先

圖一　下面四子白棋是可以渡到上面的，但行棋次序錯不得，如錯則將被黑棋吃掉。

圖二　失敗圖　白①先托，次序已錯，黑2扳，方向

圖一　　　　　　　　　　圖二　失敗圖

正確，白③斷，黑4打，白⑤再打，黑6接上後白⑦沖不
是先手，黑8打後再10位曲， 白棋下面數子已無法連回
了。

　　圖三　正解圖　白①先嵌入再於③位托才是正確次
序，以後白棋無論如何下都無法阻止白棋渡過了。

　　圖四　參考圖　白①嵌入時黑棋不在上圖2位打而在
2位接上，明顯無理，白③就直接於左邊沖斷，黑4後白
⑤接上，黑6扳是頑強抵抗，雙方對應至白⑬，黑棋雖有
一眼，但白棋氣長，是所謂「長氣殺小眼」的局面。黑棋
損失慘重。

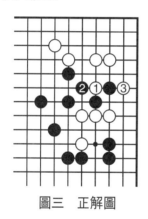

圖三　正解圖

圖四　參考圖

第十一型　黑先

　　圖一　白棋△一子飛出是無理棋，黑棋只要次序正確
地運用手筋就可以對△一子進行譴責。

　　圖二　正解圖　黑1先在角上二線托後再於3位對白
小飛的一子跨下是正確次序，白④沖斷，黑5斷，白⑥
打，以下對應至白⑨，白一子△已被斷下，以後黑棋還有

圖一　　　　　　　　圖二　正解圖

A位退回的官子。如黑先在1位托是次序錯誤，白只要在6位應，黑就無法斷下白△一子了。

　　圖三　參考圖㈠　黑1先托，白②退應，黑3立即沖下，白④在角上扳，黑5繼續沖，白⑥只有渡，黑7多棄一子，然後有9位夾接著11位飛，秩序井然。白棋尚未淨活，此戰黑棋絕對有利。

　　圖四　參考圖㈡　當黑5斷時白棋不在7位應而是在⑥位反擊，則黑7、黑9也進行反擊，白棋角地全失，而且下面也未全活。

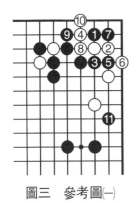

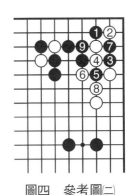

圖三　參考圖㈠　　　　　圖四　參考圖㈡

第十二型　黑先

　　圖一　黑棋同時存在 A、B 兩個斷頭，如何補好是本型關鍵。

　　圖二　失敗圖　黑1虎，白②打，黑僅僅是補斷而已，毫無收穫，如黑1補在②位，白將毫不猶豫地從 A 位沖出。

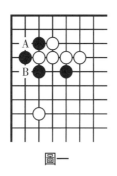 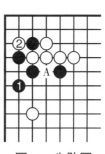

圖一　　　　　　　　　　圖二　失敗圖

　　圖三　正解圖　黑1先靠是好手筋，也是必要的次序，白②在角上斷，黑3扳出，這種交換自然黑可滿足。

　　圖四　參考圖　當黑1靠時白②長出，黑3就粘上，白再 A 位沖，黑由於有了黑①的次序就可以 B 位擋了。

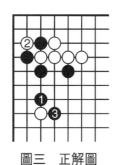

圖三　正解圖　　　　　　圖四　參考圖

第十三型　黑先

圖一　右邊角上黑棋要渡到左邊來是可能的，但次序很重要。

圖二　失敗圖　黑1托是次序錯誤，白②頂是好手，黑3退，白④先手打後再⑥位斷，黑棋渡回無望。

圖一　　　　　　　　　　圖二　失敗圖

圖三　正解圖　白①先斷再3位渡而黑4阻渡是無理之手，白⑤長出後白數子反而被吃。白④如下在A位，黑B位擠可渡回，由此可見白①、白③次序之妙。

圖四　參考圖　正解圖中黑3先長也是次序錯誤，白④打後黑5托，白⑥打，黑7接，白⑧提黑二子，此時白△一子雖被打吃，但發揮了作用，黑棋A位不入子，這樣黑就無法渡回角上數子了。

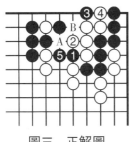

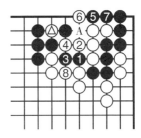

圖三　正解圖　　　　　　圖四　參考圖

第十四型　黑先

圖一　被包圍的三子黑棋要突圍當然是可能的，在A位斷是手筋，但次序錯了也不行。

圖一

圖二　失敗圖　黑1撲是必須下出的一手棋，但白②不在④位提而是在②位長出，黑3打後再5位斷，次序有誤，白⑥斷後黑棋無法逸出。

圖二　失敗圖

圖三　正解圖　黑1先斷，白②打後黑棋再於3位撲才是正確次序，白④長，黑5打，白棋四子被吃，黑子得救。

圖四　參考圖　黑1斷時白②在裡面長，頑強抵抗，但黑3有頂的妙手，白④擠入，黑5撲，白依然不能救出四子。

圖三　正解圖

圖四　參考圖

第十五型　黑先

　　圖一　黑棋要逃出下面三子，由於有白△一子引征，次序就至關重要了。

　　圖二　**失敗圖**　黑1斷打是必然，但黑3長是次序錯誤。由於黑棋不能在A位征吃白二子，白④曲下後黑三子被吃。

　　圖三　**正解圖**　黑1打後再3位夾是好次序的手筋，白④逃出，黑5緊追一手後在7位枷吃白二子，下面三子黑棋逸去。

圖一

圖二　失敗圖

圖三　正解圖

第十六型　黑先

　　圖一　白△一子跳出圍攻上面三子黑棋，黑棋直接反擊不行，必須透過一個次序。

　　圖二　**失敗圖**　黑1是所謂「逢單位必靠」的手筋，但次序錯了，所以白②接後黑3扳是吃不住白棋的，而且三子黑棋反而被吃。

圖一

圖二　失敗圖

　　圖三　正解圖　黑1先對下面一子進行壓靠是次序，白②長，黑3再靠時白④接，黑5扳後白四子已經無法逃出了。

　　圖四　參考圖　當黑1壓靠時，白②在上面併是形，但黑3在下面扳吃白一子，可以滿足了。

圖三　正解圖

圖四　參考圖

第十七型　白先

　　圖一　白一子要逃出是完全可以的，但次序是很重要的。

圖一

圖二　失敗圖

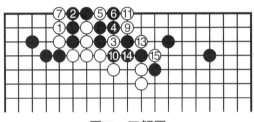

圖三　正解圖

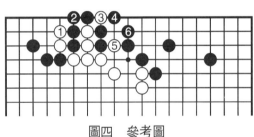

圖四　參考圖

圖二　失敗圖

白①、白③連打兩手再於⑤位挖是次序錯誤，黑6打，白⑦打時黑8，白無後續手段。

圖三　正解圖

白①打後先③位挖，接著再⑤位撲是好次序，白⑦打後形成滾打包收，可以全殲黑棋。

圖四　參考圖

白①打，黑2接上後白③先挖撲再⑤位挖，也是次序錯誤，因為黑6不再於A位打而是退，白棋也無後續手段。

第十八型　白先

　　圖一　白棋在吃掉黑◎一子前要進行一次次序交換，佔一點便宜才算成功。

　　圖二　失敗圖　白①尖頂，黑2頂，既補好自己也取得了先手，白③只有提黑子，黑4得以飛入角部，白棋尚未活淨。

圖一　　　　　　　　　　圖二　失敗圖

圖三　**正解圖**　白①先在上面點一手，等黑2接上後再於③位尖頂，是好次序。雖然仍是後手，但由於以後白棋A位長出和B位的飛兩點必得一點，就不怕黑棋來攻擊了。

圖四　**參考圖**　白①點時黑2擋下，白③頂住，黑4為防白在此處沖出必補，這樣白棋就取得先手飛入角中安定了自己，而且實利很大。

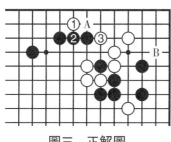

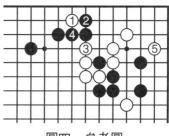

圖三　正解圖　　　　　圖四　參考圖

第十九型　黑先

圖一　白棋似乎已全部佔有了上面的地盤，但被圍在裡面

圖一

的幾子散落的黑子不能說完全死淨，只要手筋運用得當，次序先後正確，這幾個黑子還是有相當價值的。

圖二　失敗圖

圖二　失敗圖

黑1先擠後再3位扳是次序錯誤，黑5接後白⑥位擋下或7位接，黑棋都無殺手。

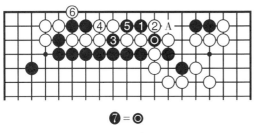

❼ = ◉

圖三　正解圖

圖三　正解圖

黑1先從右邊扳才是正確次序，白②提◉黑一子，黑3再擠，好手！白④接，黑5打時白不能兩全，只好⑥位打吃兩子黑棋，黑7提得白二子，成功地穿通白地。白②如接則黑在5位擋，黑②位接，白A位擋下，黑④位

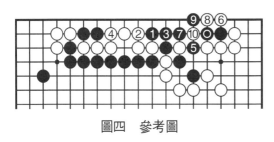

圖四　參考圖

打，白棋三子接不歸，損失更大。

圖四　參考圖　黑1位扳時白②位團，黑3位接時白④也團，則黑在5位打，白⑥扳黑7，白⑧打時黑9反打，至黑11反提白二子，黑棋邊上已活。

第二十型 黑先

圖一 黑棋有九子被圍，白棋有四個斷頭，黑棋只要吃掉兩子⊿白棋就可連通，黑棋如何進行次序是關鍵。

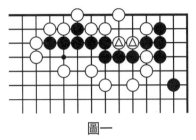

圖一

圖二 失敗圖

黑1先撲是次序錯誤，白棋不提黑1而逕自在②位接上，黑3提白一子，白④在右邊做活，黑5、7雖又吃去兩子白棋，但仍不活，全部黑棋均死。

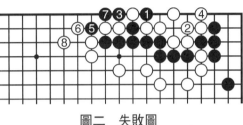

圖二 失敗圖

圖三 正解圖

黑1先打白兩子才是

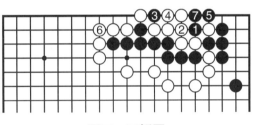

圖三 正解圖

正確的次序，白②接是無理手，白應放棄兩子，黑連回。以下黑3撲入，白④提，黑5此時才提白一子，白⑥只有接，黑7打時白數子接不歸，黑中間九子逸出。

第二十一型 黑先

圖一 左邊黑棋要渡到右邊並不難，難的是如果次序不對，中間白棋可以做活。

圖二　失敗圖　黑1托是必然的手段，但白②團後，黑3擠的次序錯了，白④、⑥後做成一隻眼，加上下面的一隻眼，黑棋雖渡過，但白棋活了，不能算成功。

圖一

圖二　失敗圖

圖三　正解圖　黑1托，白②擠時黑3從左邊入手次序才正確。白④企圖做劫，但黑5斷後白⑥雖提，但黑7打使白棋接不歸，黑棋得以渡過，白棋也未做活。

圖四　參考圖　黑1托時白②進行抵抗，黑3斷，白④提，黑5在下面打，好次序，至黑7局面和正解圖基本相同。

圖三　正解圖

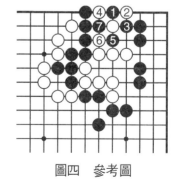

圖四　參考圖

第二十二型 黑先

　　圖一　白棋在⊿位跳，形薄。此時黑棋有機可乘，但請注意次序。

　　圖二　失敗圖　黑1先托是次序錯誤，白②頂後黑棋A、B兩處不能兼顧。

圖一

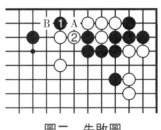

圖二　失敗圖

　　圖三　正解圖　黑1先挖，等白②打時再3位托才是正確次序，白棋以後無論怎麼應都要留下下邊四子，而且黑棋兩邊連通。

　　圖四　參考圖　黑1先扳，次序大錯，白②斷必然，黑3長算子，對應至黑9，黑棋雖斷下一子白棋，但白棋活透，而且黑棋後手顯然失敗。

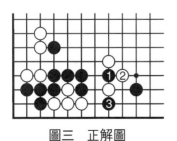

圖三　正解圖

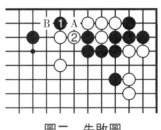

圖四　參考圖

第二十三型　白先

　　圖一　如何使白△一子發揮最大作用，在於次序的運用是否正確。

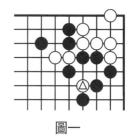

圖一

　　圖二　**失敗圖**　白①打，黑2接，白③征吃一子，黑4先補下邊，等白⑤提子後黑6又補了上邊，雖然白吃得黑一子，但黑得到兩邊的拆，白棋不算成功。

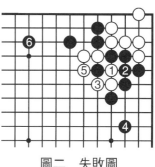

圖二　失敗圖

　　圖三　**正解圖**　白①先長出是好次序，黑2長抵抗，白③順勢壓出，這樣黑就暴露了A位和⑤位兩個弱點，黑4曲出，白⑤扳下，收穫不小。黑4如在⑤位長，白即A位斷，黑B位後白4位征吃黑兩子。

　　圖四　**參考圖**　白①長出時黑在2位虎補斷，白③從外面打，黑4防白撲，白⑤飛罩，形成比正解圖更為有利之形。

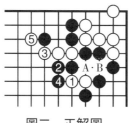

圖三　正解圖

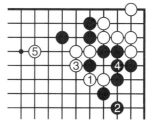

圖四　參考圖

第二十四型　黑先

圖一　黑棋只要次序正確，就可以用簡單而有效的手筋攻擊白棋。

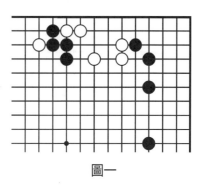

圖一

圖二　失敗圖　黑1立下，本身是守角的大棋，但對白棋幾乎沒有影響，即使白棋脫先他投，黑棋一時也找不到好的攻擊手段。

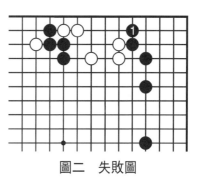

圖二　失敗圖

圖三　正解圖　黑1下成「空三角」恰恰是愚形手筋，又是好次序，這往往是盲點。白②擋，黑3點入，白④阻渡，黑5斷下白兩子。以後白A位進角，黑就B位守；白如B位點角，黑C位擋下，白棋不能兼顧左右。

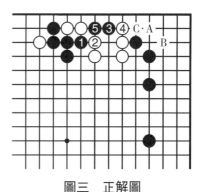

圖三　正解圖

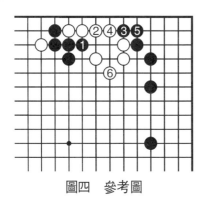

圖四 參考圖 黑1沖時白②位退應，黑3就簡單地在角上扳入，白④、黑5後白⑥只好補，白棋形笨拙。此時黑角已經補好，黑棋獲大利。這都是黑1好次序的結果。

圖四 參考圖

第二十五型 白先

圖一 此型白棋想從左邊連回到右邊，稍稍了解圍棋手筋的愛好者都會想到「挖」，但因有 A 和 B 兩處「挖」，這就有個次序問題了。

圖二 失敗圖 白①挖，黑2打，白③長，黑4接後白棋無法連通。黑2如改為3位打，則白②位退回後黑棋產生了A、B兩個中斷點，白可行其一斷掉黑棋。

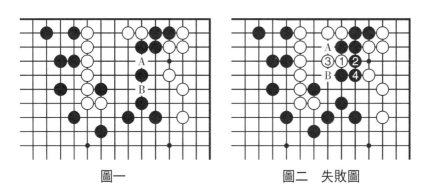

圖一　　　　　　　圖二 失敗圖

圖三 正解圖 白①挖，黑2打時白③再於下面挖才是正確次序，黑4打，白⑤擠入，好手！以後 A、B 兩點

白必得一點，可將黑棋切斷而自己連通。黑4如在B位打，則白可4位長出，同樣可斷掉黑棋。

圖四　參考圖　白①先挖下面，等黑2打後再於③位挖是次序錯誤，黑4、6之後得到先手打吃，然後再8位接上，白⑨斷，黑10位打，白已無法接回數子了，顯然失敗。

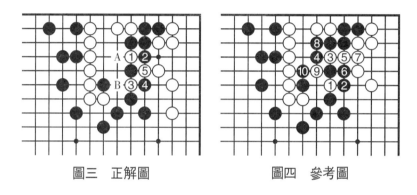

圖三　正解圖　　　　　　　圖四　參考圖

第二十六型　黑先

圖一　黑棋要將左邊數子連回到右邊來，顯然是要利用白棋的缺點，但次序一旦失誤就很難辦到了。

圖一

圖二　失敗圖　黑1先挖，剛出手次序就錯了，白②打，黑3斷，白④提子，以下至白⑩是正常對應，形成劫爭，黑棋當然不能算成功。

圖二　失敗圖

圖三　正解圖　黑1先嵌入，好手！白②打，黑3長是必要的次序，白④接，以下黑5、7割斷了上面兩子白棋，同時連回自己。白④如在⑥位粘，則黑在A位斷。

圖四　參考圖　黑1嵌入，白②打，黑先在3位斷，等到白④後再5位長，次序錯誤，白⑥後黑已無應手。黑3如在④位挖，則白A位應就成了圖二的劫爭。

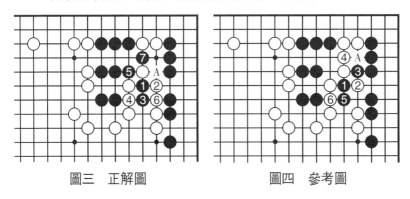

圖三　正解圖　　　　　圖四　參考圖

第二十七型　黑先

圖一　黑棋如何衝擊白棋的缺陷而從中獲得最大利益，這需要利用手筋和透過正確的次序才能達到目的。

圖一

圖二　失敗圖　黑
1先在右邊斷再於3位
跨下，次序失誤。對應
至白⑥白棋在兩邊分別
活出，黑棋僅僅是穿下
3、5兩子而已，收穫不
大。

圖二　失敗圖

圖三　正解圖　黑
1是「對付小飛用跨」
的典型次序，白②沖，
黑3斷打，白④接，黑
5尖又是妙手，白⑥防
斷，黑7從外面緊氣，
白⑧打後黑9做劫。此
劫黑輕白重，黑棋成
功。

圖三　正解圖

圖四　參考圖　黑
1跨時白②在角上打，
黑3打後再於7位扳是
次序，黑 11 立是強
手，以後白如A位打，
黑即B位打，白在C位
無法接。

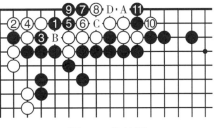

圖四　參考圖

第二十八型　白先

圖一　兩子⚪白棋還有利用價值，但行棋次序錯了就不行。

圖二　失敗圖　白①位先立下，在黑2擋後再於③位斷，是次序顛倒了，黑4不在A位打而是在一線4位打，黑棋無好手了。

圖一

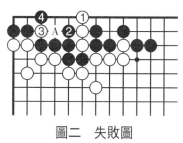

圖二　失敗圖

圖三　正解圖　白①先在右邊斷，等黑2位打後再於③位立下，這才是正確次序，黑4為防白A、黑B、白C的手段不得不然。白⑤立下形成「金雞獨立」吃得角上兩子黑棋。

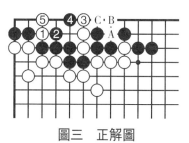

圖三　正解圖

圖四　參考圖　當上圖白③立下時黑4粘上抵抗，白⑤打，妙手！黑6提，白⑦擠成劫，此劫白棋為無憂劫，黑棋不行。

圖四　參考圖

第二十九型　白先

　　圖一　「棋須連，不可裂」是圍棋的基本棋理之一。白棋吃掉黑棋◉兩子就可連通。請使用正確次序。

　　圖二　失敗圖　白①夾，是所謂「逢單必靠」似乎是手筋，但可惜次序錯了，黑2接上後，白③再點已晚了，黑4接後白⑤、⑦爬回，被黑扳後，下面四子白棋反而難辦了。

圖一

圖二　失敗圖

　　圖三　正解圖　白①先在上面點，等黑2擋後再於③位夾才是正確次序。黑4接後白⑤沖，吃得黑兩子，兩邊白棋得到了連通。

圖三　正解圖

　　圖四　參考圖　白①點時黑2不願在5位擋而接上，白③尖是好手，黑4併後白⑤爬，以下對應至黑14打，黑棋是必然行棋，白提後形成生死大劫，但白棋是先手劫，顯然黑棋不利。

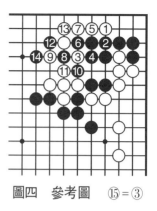

圖四　參考圖　⑮＝③

第三十型　白先

　　圖一　左邊五子白棋要連回右邊，不僅要會使用手筋，還要次序正確，否則就辦不到。

　　圖二　失敗圖　白①硬擠，黑2接，白③、⑤連扳再⑦位求活，以後黑可在A位打，白只有B位做劫，而黑在右下有C位逼的大劫材，白棋很難兼顧。

圖一

圖二　失敗圖

　　圖三　正解圖　白①先在下面斷，等黑2打後白③位扳，緊接著白⑤位擠是一連串的次序，白⑦打得以渡過左邊數子。其中黑4如在6位應，則白棋在A位依然可以渡

過。

　　圖四　參考圖　白①斷後在③位擠是次序錯誤，當白⑤時黑棋已不在 A 位擋了，而於 6 位立下，白就無法渡過了。

圖三　正解圖

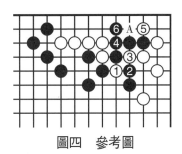

圖四　參考圖

第三十一型　黑先

　　圖一　角上黑白雙方均未安定，黑棋雖是先手，但次序不對就會產生麻煩。

　　圖二　失敗圖　黑1直接向角裡飛，被白②、④強行襲擊，至白⑥割下下面三子黑棋，而黑棋尚須謀活。黑3如 A 位立，白可3位沖下，黑 B 位渡，白 C 位夾，黑仍無好應手。

圖一

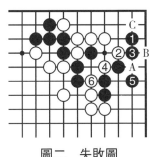

圖二　失敗圖

　　圖三　正解圖　黑1先在下面扳一手再於3位飛是正確次序，這樣白④就無法在A位擠了，只有在④位頂以求活角，黑5退後至黑9，黑棋已活，白⑩後手補活，如不補，則有黑B、白C、黑D的手段。這就讓黑棋搶到了11位扳的要點。

　　圖四　參考圖　黑棋為了照顧上面的棋而於1位打再3位提一子白棋，反而讓白④先手飛，黑右邊數子不活，損失慘重。

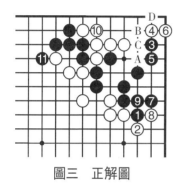

圖三　正解圖

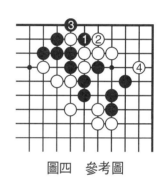

圖四　參考圖

第三十二型　黑先

　　圖一　左邊一塊黑棋不活，要求利用合理的次序吃去白四子，使黑棋逃出。

　　圖二　失敗圖　黑1挖，一開始次序就錯了，白②冷靜地頂是絕妙好手，以下對應至白⑥，黑棋已完全失敗。

　　圖三　正解圖　黑1應先在左邊挖，經過白②打、黑3斷、白④提後黑再於⑤位挖，這才是正確次序，以下至黑9打形成了「龜不出頭」形，白棋被吃，黑棋安然逃出。

圖四　參考圖　黑1頂後再於3位挖，也是次序錯誤，白②接是好手，使黑3一子失去意義。白⑥提後黑在A位打不是接不歸，黑棋失敗。

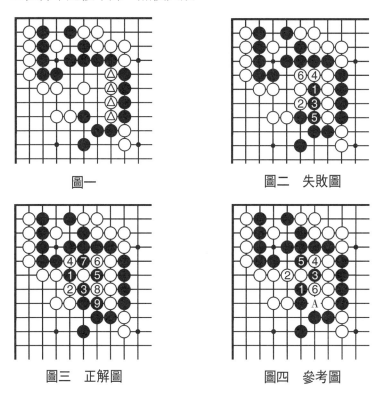

圖一

圖二　失敗圖

圖三　正解圖

圖四　參考圖

第三十三型　白先

圖一　白棋在①位點，有趣，但黑4擋後白棋的下法不能隨意，次序一錯，反而會吃虧。

圖二　失敗圖　白①企圖長氣，黑2退是沉著的好手，白③沖，黑4擋必然，白⑤斷後黑6打，黑8接後白棋上面四子無法逃出。

圖一

圖二　失敗圖

　　圖三　正解圖　白①靠是好次序，黑2只能曲下，白③長出得利不少。

　　圖四　參考圖　白①靠時黑2在下面擋，過分！白③先沖後再⑤位長是次序，以下對應至白⑨黑棋左邊兩子被吃。黑4如在⑦位接，白A位長出可在角上活出。

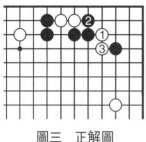

圖三　正解圖

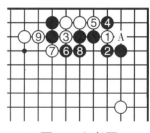

圖四　參考圖

第三十四型　白先

　　圖一　黑棋在◉位跳下，要吃上面五子白棋，白棋不要急於在A位沖緊氣，如何能用這幾子作為棄子，透過一連串的次序將黑棋封鎖起來，才是大成功。

　　圖二　失敗圖　白①在外面曲，黑2長，白③再壓，黑4長。這樣下太不動腦筋了，白棋不僅什麼沒有得到，而且上面△一子反而枯死了。

圖一 圖二 失敗圖

　　圖三　正解圖　白①擋下，黑2立下阻渡，白③、黑4後白⑤枷是好次序，黑8緊白氣，白立即在⑨位打，以下至白⑮完成了對黑棋的滾打包收。白再於左邊緊氣，先手形成厚勢，這都是正確次序的結果。

　　圖四　參考圖　正解圖中黑6在此圖1位沖是想突出重圍，但白②擋後黑3打，白④曲，黑棋A、B兩處不能兼顧，整塊棋將崩潰。

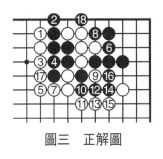

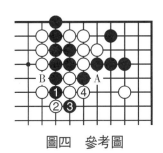

圖三 正解圖 圖四 參考圖

第三十五型　黑先

　　圖一　左邊六子黑棋可以透過正確次序或者做活，或者逃出和右邊黑子連通。

　　圖二　失敗圖㈠　黑1挖太天真了，白②只要簡單地接上，黑棋右邊A、B兩點不能兼顧，已經無望接回了。

圖一

圖二　失敗圖㈠

　　圖三　失敗圖㈡　黑1斷是正確的一手，但接著黑3打就是次序錯誤了，黑5雖吃得白一子成一隻眼，但白⑥在下面扳後黑仍不活。

圖三　失敗圖㈡

　　圖四　正解圖　黑1斷後於3位挖才是正確次序，白④打，黑5擠入，這樣黑7就先手搶得一隻眼，白⑧後黑9做活。

　　圖五　參考圖　黑3挖時白④在上面打，黑5就在上面擠，白⑥只有提黑3一子，這樣黑7可斷吃白棋兩子和上面連通。

圖四　正解圖

圖五　參考圖

第三十六型 黑先

圖一 白棋上面數子還有缺陷，黑棋要透過手筋和次序來沖擊白棋並安定自己的三子。

圖一

圖二 黑1擋下雖能安定自己，但白②貼長上來以後，黑棋一無所獲。

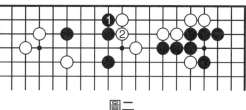

圖二

圖三 正解圖

黑1沖，看似平常實為巧妙的手筋，白②擋無奈，黑3接著點入，白④防黑沖出而接上，黑5、7吃得白一子，後白⑥尚須補活，可見這一系列次序之妙。白②如5位退，則黑4位扳，以後②、3兩處必得一處，白更吃虧了。

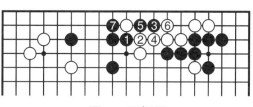

圖三 正解圖

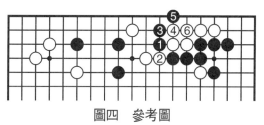

圖四 參考圖

圖四 參考圖

黑1扳下似是手筋，但白②斷後黑3立，白④貼後黑棋將差一口氣被吃。

第三十七型　黑先

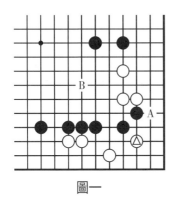

圖一

圖一　白棋在△位飛入，以後似乎A、B兩處可得一處，但黑棋只要手筋得當、次序正確就有便宜可佔。

圖二　失敗圖　黑1沖正確，但白②擋後黑3夾的手筋不對，白④接後仍然A、B兩處可得一處。

圖三　正解圖　黑1沖下，白②擋時黑3斷才是好次序，白④脫先在外面飛出，黑5打吃白一子，白棋上面均是活淨，黑棋成功。

圖四　參考圖　當上圖中黑棋經過了黑3斷、白④打的次序後，黑5可以脫先到外面

圖二　失敗圖

圖三　正解圖

圖四　參考圖

鎮住白棋三子，當白⑥想渡過時，黑7打後再9位頂，白棋A位不入子，不能渡過。

第三十八型　黑先

圖一　右邊數子白棋的形狀顯然有缺陷，但黑棋如次序不當，則不但得不到便宜，反而要吃虧。

圖一

圖二　**失敗圖**

黑1直接頂是俗手，白②上長，黑3斷，白④打，對應至白⑧，黑棋雖然吃白兩子，但是白棋已安定，而左邊五子黑棋反而成了浮棋，黑棋得不償失。

圖二　失敗圖

圖三　**正解圖**

黑1先跨出是手筋，等白②沖時再3位頂才是次序，白④只有打，黑5打後再7位退回，黑棋收穫甚大，而且上面數子白棋尚未成活，黑棋大成功。

圖三　正解圖

圖四　正解圖

圖四　參考圖

黑1跨時白②外扳，黑3仍頂，白④虎勉強，黑5沖斷，白雖然後手可在下面做活，但上面和左邊白棋將受到影響。

第三十九型　黑先

圖一　被圍的八子黑棋怎樣利用白棋的幾個斷頭化險為夷逃出來，次序是決定性的。

圖一

圖二　失敗圖　黑1先斷，白②打，黑3立後再5位跨下是次序錯誤，白⑥跳下是妙手，黑9雖然吃得白兩子，但仍未活，白⑧安然渡過。

圖二　失敗圖

圖三　正解圖

黑1先在右邊跨是手筋，等白②夾後再於3位斷、5位立才是正確次序，白⑥打，黑7扳既破了白眼，又起了阻渡作用，白⑧長出，黑9撲入雙打，這樣白棋已被吃。

圖三　正解圖

圖四　參考圖(一)

黑1跨時白②在左邊接上，黑3就將黑1接回，白4做眼求活，黑5打，白⑥雖然活了，但黑7夾也活了。

圖四　參考圖(一)

圖五　參考圖(二)　上圖中黑3接時白棋企圖殺死黑棋而在④位跳下，黑5擋，白⑥接，黑7托，白⑧打後黑9長是好手，白⑩只有提，這樣黑11打後白棋反而死了。黑棋這一系列著法弈來秩序井然。

圖五　參考圖(二)

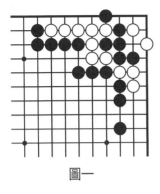

圖一

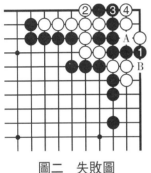

圖二　失敗圖

第四十型　黑先

圖一　這是角上黑白雙方你死我活的對殺，黑棋當然有棋可下，但次序可不能錯誤。

圖二　**失敗圖**　黑1阻止白棋兩子回家是必然的一手，白②打，黑3接是不講究次序隨手的一棋，白④擋後，A、B兩處必得一處，黑棋被吃。

圖三　**正解圖**　上圖中白②打時黑3在角上撲一手是出人意料的手筋，白④挖時黑再5位接是次序，白⑥做眼，黑7在外面緊氣形成「裡公外不公」，實際上黑棋已活，左邊白棋不活。

圖四　**參考圖**　白②打時如黑3不經過A位撲的次序直接打，白就在④位做劫，顯然黑棋不成功。

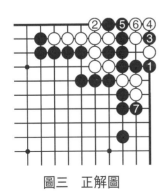

圖三　正解圖

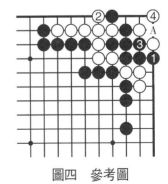

圖四　參考圖

第四十一型 黑先

圖一　右邊四子黑棋要渡回到左邊，次序很重要，一旦顛倒就會失敗。

圖二　失敗圖　黑在上面先托是次序錯誤，白②扳時黑3斷，白④打後以下對應是必然下法，白⑩後黑棋沒有渡過，而上面白棋可以做活，顯然黑棋失敗。

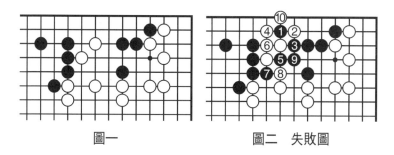

圖一　　　　　　　圖二　失敗圖

圖三　正解圖　黑1先在下面嵌入是次序，白②打時黑再於3位托過，以後不管白棋在A、B兩處任何一處扳，黑棋均可打斷得到渡過。

圖四　參考圖　黑1嵌入，白②接上是過分之手，黑3就簡單地斷，白④打，黑5接上後白棋產生了A、B兩個中斷點，顯然不行了。

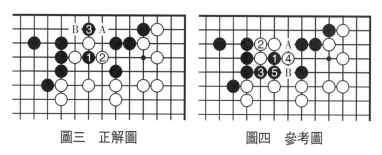

圖三　正解圖　　　　圖四　參考圖

第四十二型　白先

　　圖一　白棋可透過一連串的手筋，利用黑棋外氣緊、斷頭多和好像已無用的白棋△一子給黑棋製造麻煩。

　　圖二　失敗圖　白①先在左邊斷是次序錯誤，被黑2打後白③、⑤以為可以包打得到便宜，但黑4接後白棋一無所獲。

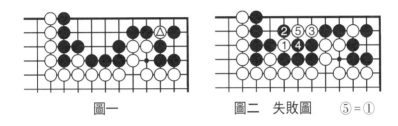

圖一　　　　　　　　圖二　失敗圖　　⑤＝①

　　圖三　正解圖　白①在右邊二路先斷才是次序，黑不能在③位打，如打，白棋4位再斷，黑棋左邊五子被吃。白③頂，黑4防撲接上，白⑤扳，黑6扳後白⑦長進，白⑧不得不提白一子，否則白A位打後提黑6一子，黑棋左邊將被全殲。

　　圖四　參考圖　上圖中黑6改在此圖中打，白⑦立下是好手筋，黑8只有提白子，白⑨打，黑棋無奈在10位提劫，此劫顯然黑棋損失太大不能成立。

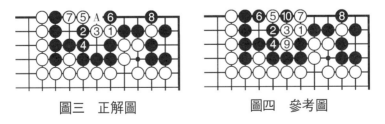

圖三　正解圖　　　　　　　圖四　參考圖

第四十三型　白先

　　圖一　白棋△三子比右邊
三子黑棋少一氣，但如果次序
運用得當，可以利用左邊只剩
一氣的三子白棋長出氣來。

圖一

　　圖二　失敗圖　白①立是
長氣的手筋，但是和左邊白③曲的次序顛倒了，黑4在下
面打是好手，到黑6打，白棋仍被吃去。

　　圖三　正解圖　白①先在左邊曲下後，再於③位立下
是正確次序，黑4尖，至白⑦，由於黑棋B位不入子，黑
三子被吃。其中黑2如在A位打，白可2位曲，黑棋不
行。

圖二　失敗圖

圖三　正解圖

第四十四型　白先

　　圖一　白棋在A位提一子黑棋可活，但太無味了。如
果能利用次序將右下四子黑棋吃去，和外面白棋連通才
是最佳手段。

　　圖二　失敗圖　白①先在左邊挖是次序錯誤，黑2
打，白③又挖，黑4當然打，白⑤只有退，黑6接上，白

圖一

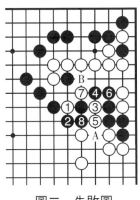

圖二　失敗圖

⑦斷時由於黑8接後A、B兩處必得一處，可以連回，白不成功。

　　圖三　正解圖　白①先在右邊挖，等黑2打時再於③位挖才是正確次序，白⑤擠後白棋A、B兩處必得一處，就可斷下右邊數子了。

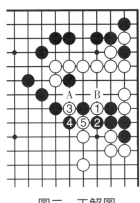

圖三　正解圖

第四十五型　白先

　　圖一　黑有○一子壓住白棋，白棋逃出並不太難，難的是要不吃虧，這全靠次序的運用了。

　　圖二　失敗圖　白①在下面先扳，次序一開始就錯，黑2斷，白③打，黑4長，白⑤多棄一子，黑6打，後白⑦打，黑8提，白⑨打後再⑪位接，白棋損失了三子，黑

棋外勢雄厚，而星位一子黑棋並未死淨，白棋並不成功。

　　圖三　正解圖　白先在上面跨出，等黑2擋後再於③位扳才是正確次序，黑4後白⑤打，後白⑦位長出痛快，黑如A位斷，則白B位雙打，黑棋不行。

圖一　　　　　圖二　失敗圖　　　　　圖三　正解圖

第四十六型　白先

　　圖一　角上四子白棋是不可能做活的，只有透過次序來吃掉包圍它的黑棋才行，這是一場對殺戰。

　　圖二　失敗圖　白①先擠後再於③位斷，希望用「拔釘子」的手筋來吃掉黑棋，但對應到黑10後，白角上無論如何不能比黑棋氣長，只有被吃。

圖一

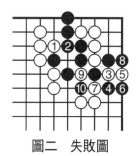

圖二　失敗圖

圖三　正解圖　白①先在下面斷，等黑2打後直接形成「拔釘子」，再於⑤位撲入，以下白棋秩序井然，步步是緊氣的要著，最後白㉑跳形成眼位，這樣就成了「有眼殺無眼」，黑棋被吃。本題次序值得欣賞。

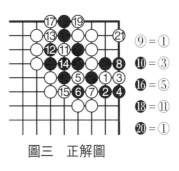

圖三　正解圖

⑨＝①
⑩＝③
⑯＝⑤
⑱＝⑪
⑳＝①

第四十七型　白先

圖一　白棋中間四子要想逸出，就要應用外面△兩子白棋，在過程中次序是最重要的。

圖二　失敗圖　白①撲入是雙方對殺時的常用手段，但在此型中卻次序錯誤。黑2提，白③打，黑4接後白⑤位立是一種緊氣手筋，但為時已晚，至黑8打，白棋三子接不歸，裡面四子白棋已死。

圖一

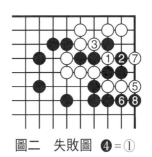

圖二　失敗圖　❹＝①

圖三　正解圖　白①先立下，黑2緊氣，白③跳入是好手筋，黑4自然阻渡，此時白⑤再撲入是好次序，緊接著在白⑦位打，黑棋兩子接不歸，中間四子白棋逸出。

圖四　參考圖　上圖中黑4不在⑤位阻渡而在外面打，白⑤接上，黑6打，白⑦曲後A、B兩處必得其一，黑棋損失更大。

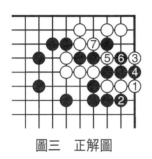

圖三　正解圖　　　　　　圖四　參考圖

第四十八型　白先

圖一　下面白棋明顯不活，只有依靠角上黑白對殺取勝才能活出，但角上黑棋的次序起了決定性作用。

圖二　失敗圖　白①先擋，按緊氣先緊外氣的規律在外面緊氣，次序錯了，黑2在裡面尖頂是好手，白③曲，黑4又緊氣，白棋A位不入子，只好做劫了。

圖一　　　　　　　　　圖二　失敗圖

　　圖三　正解圖　白①在角上先曲一手是所謂「二·一」路上有妙手的手筋。黑2依然尖，白③打，等黑4接後再於⑤位緊外氣，次序正確。黑即使在A位接，也是所謂「裡公外不公」，黑棋全部不活。

　　圖四　參考圖　白①先在裡面緊氣也是次序錯誤，至黑6仍是劫爭。

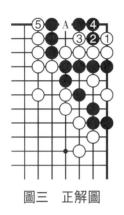

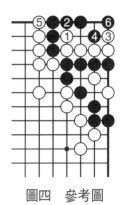

圖三　正解圖　　　　　　　圖四　參考圖

第四十九型　白先

　　圖一　被包圍的白棋只有三口氣，加上黑棋要在A位接一手，白棋共有四口氣，外面黑棋似乎氣很多，但白棋有一眼，可以想法下成「有眼殺無眼」，關鍵是白棋如何運用次序來緊氣。

　　圖二　失敗圖　白①撲入是減少黑一氣的常用手筋，黑2提後白

圖一

③再撲，這就是次序有誤了，以下對應至黑8接上，白雖有一眼，但仍差一氣被吃。

　　　圖三　正解圖　白①撲後，立即在③位緊氣，這才是正確次序。以下是雙方必然對應，弈至白⑪，成為白棋有眼黑棋無眼，黑棋被吃。

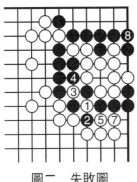

圖二　失敗圖

圖三　正解圖

　　　圖四　參考圖　本型如是黑先，黑棋也不要急於在A位接，應該在①位接。這樣黑棋就不只比白棋多一口氣，可以形成「長氣殺小眼」。讀者可以自行驗之。

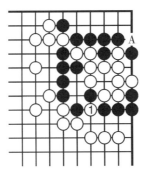

圖四　參考圖

第三章　定石的次序

　　定石是經過千錘百煉下出來的合理的兩分著法，所以從某種意義上來說，定石是按照一定的次序在進行著。一旦在對局中定石改變了次序或者產生出一個新的定石來，或者可能會帶來不可挽回的損失。在次序上失誤，最壞的結果就是全盤崩潰。

　　下面介紹一些有代表性的次序失誤，從而造成的或大或小的損失，尤其初學者要應引以為戒。

第一型　黑先

　　圖一　此為星定石的一型，白⑪本應在A位虎，而這裡是在⑪位接上，這明顯是欺著，黑棋如何加以譴責，這裡有一個次序問題。

　　圖二　失敗圖　黑1先拐頭，是按「迎頭一拐力大如牛」的棋諺下的，但白②機敏立下馬上和黑3交換，白得先手在A、B、C三處有任選一處的權利，明顯白棋得利。

　　圖三　正解圖　黑1先斷一手試白應手，等白②位接後再於3位曲是

圖一

必要的次序，以後白棋不能A位扳了，如扳，則黑由於有了黑1這手棋，可以B位斷了。

圖四 參考圖 黑1斷時白②打，黑棋就3、5吃去角上兩子白棋，獲利不小，而且以後白再於A位壓出就不可怕了。在圖一中經過白B、黑C的交換後，黑再1位斷就毫無意義了。

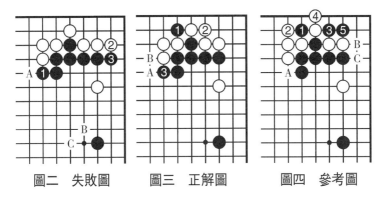

圖二 失敗圖　　圖三 正解圖　　圖四 參考圖

第二型　黑先

圖一 這是黑星位白1小飛掛、白3飛角黑4沒有在⑤位應而是夾的一型，此時白⑦嵌入，以下黑棋的應法次序錯不得。

圖二 失敗圖 黑1接上是次序錯誤，白②當然渡過，等黑3在角上和白④交換後再5位打，已遲了，白⑥打後再⑧位接上，白棋既佔了角又出了頭，而且黑右邊一子還受了傷，明顯黑棋失敗。

圖一

圖二　失敗圖

圖三　正解圖　黑1先打，白②不得不長，黑3再接上才是正確次序，這樣白④、⑥沖下後白⑧、⑩雖提得一子黑棋，但黑角地完整，和白外勢形成兩分。

圖三　正解圖

第三型　白先

圖一　這是小目高掛一間低夾的一型。黑9沒有從上面A位打，而是在下面打，以下白棋的應法和次序有關。

圖二　失敗圖　白①接，次序不對，黑2左邊長出很滿意，白③斷，黑4接上，白⑤只能征子，黑6以後白⑦只有後手提黑一子，比較起來白棋大損。

圖一

圖二　失敗圖

圖三　正解圖　白①應在上面先打，等黑2位長後再於③位接才是正確次序，黑4補斷頭，白⑤壓一手，取得先手後再⑦位擋下。最後搶到⑨位拆，形成兩分。黑2如在③位提白子，白就2位提黑一子，也是定石的一型。

圖三　正解圖

第四型 黑先

圖一　這是小目低掛一間低夾定石的一型。白⑯跳下後，如黑不願下成A位沖出白得外勢黑得實利的定石，以後黑棋的下法次序至關重要。

圖二　失敗圖　黑棋在二路跳是正著，對應至黑7渡，次序錯了，白⑧打，黑9斷已遲了一步，以下對應至白⑳，黑角已被吃，明顯不行。

圖三　正解圖　上圖中黑7應在此圖中7位先擠，等白⑧接後再9位渡過才是正確次序，以後是必然對應，其中黑19是好手。以後黑棋A位和B位必得一處。

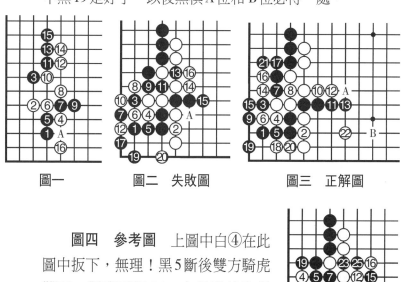

圖一　　圖二　失敗圖　　圖三　正解圖

圖四　參考圖　上圖中白④在此圖中扳下，無理！黑5斷後雙方騎虎難下，對應至黑25，白棋雖然取得了角部，但黑棋外勢雄厚，形勢明顯黑優。

圖四　參考圖

第五型　白先

圖一　這是小目一間高掛、二間高夾定石、黑7斷後至黑13形成的一型。白棋被斷成兩塊，以下對應至關重要。

圖二　失敗圖　白①打，惡手，黑2長出後白再於③位扳下，黑4不在A位斷而於下面扳，白棋依然是兩塊，而且沒有什麼後續手段了。

圖一

圖二　失敗圖

圖三　正解圖　白①先扳下才是正確次序，黑2打，白③曲，黑4為防白A位斷只能在下面打，這樣白⑤提得一子，黑棋局面兩分。

圖四　參考圖㈠　白①扳時黑2下扳，白③接上之後黑4只能擋，白⑤先手枷吃黑一子。黑棋如A位長，白B位形成「送佛歸殿」，黑棋逃不出。

圖三　正解圖

圖四　參考圖㈠

圖五　參考圖㈡　上圖中黑
6如不在A位後手補，白即在①
位斷，黑2位打，白③位長，黑
4無理。白⑤斷，次序好，對應
至白⑨，由於有了白⑤一子，白
棋形成了「金雞獨立」形，黑角
上兩子被吃。

圖五　參考圖㈡

第六型　黑先

圖一　這是黑1目外白②小目掛黑3飛在定石的經過
圖。白扳起後白棋產生了幾個斷頭，黑棋按什麼次序斷是
有講究的。

圖二　失敗圖　黑1在上面斷打，次序有誤，黑5
扳，白⑥打後黑如在A位斷，白B位打，黑棋在C位頂就
不成立了。

圖三　正解圖　黑1在下面先斷才是正確次序，白②
只能接，黑3再於上面打，等白④接後黑5頂，先手在角

圖一

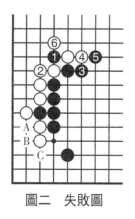

圖二　失敗圖

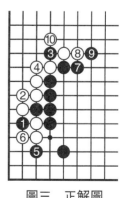

圖三　正解圖

上取得利益後再於上面7長、9扳，這就是次序的重要。

　　圖四　參考圖　黑1斷時白②打是無理之著，黑3打自然，白④只有提，黑5雙打，白棋崩潰。

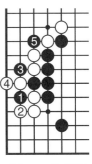

圖四　參考圖

第七型　白先

　　圖一　這是小雪崩定石，黑11本應在A位曲去，現在外面點是新手，白棋的應法次序是錯不得的。

　　圖二　失敗圖　白②接上無能，沒有對黑棋進行反擊，此時黑先3曲出再5長後再7位虎補斷，白⑧曲，黑9吃淨角上兩子白棋，白棋大虧。

　　圖三　正解圖　白①先扳一手是次序，等黑2長後再於左邊③位擋下，黑4夾也是黑棋的好次序，白⑤打，黑6斷，白⑦提黑兩子，黑8枷，形成兩分，雙方可下。

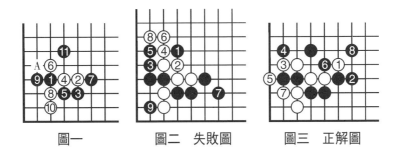

圖一　　　　　圖二　失敗圖　　　　圖三　正解圖

第八型 白先

圖一 這是「三、3」定石，白棋脫先後黑棋在處打入，此時白棋應對是要注意次序的。

圖二 失敗圖 白①退，軟弱，白③長，黑4只簡單地接上後白⑤還要補斷，對應至黑8，黑棋上下兩邊都佔到了，當然滿意。白①也不能2位擋，如擋，黑即可以⑤位併，白無好應手。

圖三 正解圖 白①在右邊先碰是正確次序，黑2下扳，白③退回後黑4也只有退回，白⑤斷後白棋可以滿足。

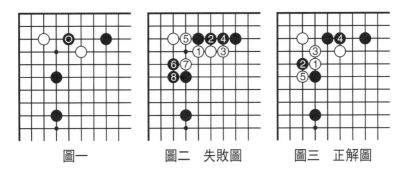

圖一　　　　　圖二　失敗圖　　　　圖三　正解圖

圖四 參考圖 白①碰時黑2尖，白③擋，黑4打，白⑤就簡單地接上，黑6也接，白⑦跳出，白棋不壞，因為黑已多花了一手棋。

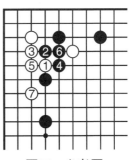

圖四　參考圖

第九型　白先

　　圖一　這是星位小飛掛一間低夾然後反夾。黑棋不在A位壓，而在◉位佔「三、3」，白棋的對應次序就突出了。

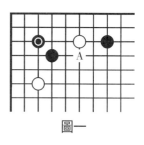

圖一

　　圖二　**失敗圖**　白①直接飛封顯然不行，黑棋突破的方法很多，如本圖黑2、4硬沖，白③、⑤擋後以下均為正常對應，黑棋棄去10一子，吃去白⑤等二子，實利太大，而出得到外勢，全局黑棋主動，白棋失敗。

　　圖三　**正解圖**　白①先壓黑右邊一子才是正確次序，等到黑2、白③、黑4交換後，再白⑤位跳出封住黑棋。如白①直接在⑤位封，則黑可A位壓出。

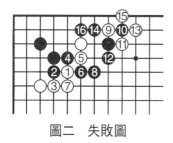

圖二　失敗圖

圖三　正解圖

　　圖四　**參考圖**　正解圖中黑4飛出，白⑤當然斷，至白⑨抱吃一黑子，黑10飛下，雙方形成轉換，白棋獲得實利，而且一旦白棋有了A位，白還可在B位攻擊黑棋三子，左邊一帶白棋還有C位等處的利用，白棋可以滿意。

<div align="center">圖四 參考圖</div>

第十型 白先

圖一 這是高目定石。黑棋本應在 A、B 一帶開拆，現在◉位點，當白△尖時，黑又在▲位封，白棋只要次序正確就能突圍。

圖二 失敗圖 白①、③沖是必然之手，但白⑤打就是次序錯誤，黑6擠入，白⑦只有提子，黑8再打，白棋被斷開，而且左右為難，不好下。

圖三 正解圖 白⑤在本圖中斷才是正確次序，黑6接時白⑦長出，角上實利很大，而且由於黑棋外面尚有 A、B 兩處中斷點，所以外勢並不完整。

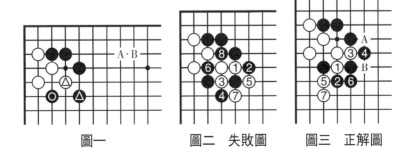

<div align="center">圖一 圖二 失敗圖 圖三 正解圖</div>

　　圖四　參考圖　白①沖後直接在③位斷，次序也不對，黑4接上，白⑤防A位擠只有團。黑6接上，白⑦貼下，黑棋至12先手扳角，左邊六子白棋不好處理，黑棋好下。

圖四　參考圖

第十一型　白先

　　圖一　這是小目高掛二間高夾、白象步飛出形成的定石一型。白棋不可貪心，要按次序下棋才能結果兩分。

　　圖二　失敗圖　白①斷，勉強，黑2打後在4位頂是好次序，白棋只得⑤、⑦應，黑8打後角部全部被黑棋所得，而白棋還要防黑一子逃出，顯然不利。

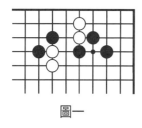

圖一

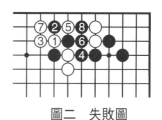

圖二　失敗圖

　　圖三　正解圖　白①雖是「空三角」，但卻是愚形的好手，次序正確，黑2長後白③再斷，對應至白⑦，白棋完全安定，是兩分之形。

　　圖四　參考圖　在圖二中，當白①斷時，黑2先頂，然後黑4在上面打，次序錯誤，中白圈套，被白⑦打，痛苦，最後白棋外勢雄厚，而且有A位飛封黑棋的手段。黑棋角上不過二十多目棋，所以白棋成功。

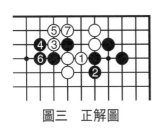

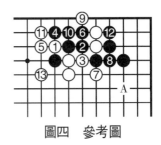

圖三　正解圖　　　　　　圖四　參考圖

第十二型　黑先

圖一　這是小目低掛二間高夾定石的一型。黑棋此時可以抓住時機針對白棋雙虎來進行攻擊，但次序不能弄錯。

圖二　失敗圖　黑1先刺上面，等白②接後再刺下面是次序錯誤，因為白②已緊實，當黑3刺時白④不再於A位接了，而是長出，以下對應至白⑧，黑棋被封鎖，白棋形成強大外勢。

圖三　正解圖　黑棋先從自己薄弱的一邊開始刺，再從自己強的一邊刺才是正確的次序，其中白④接形狀凝重，是愚形顯然不好。

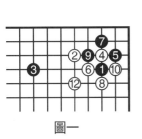

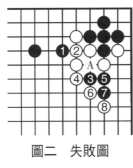

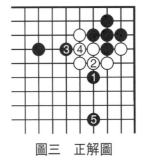

圖一　　　　　　圖二　失敗圖　　　　　圖三　正解圖

圖四　參考圖　黑3刺時白④壓，是在一定條件下犧牲局部利益而保持全盤均衡的下法。以下至黑7是正常對應。黑7不可脫先，否則白A位立下棄子，黑B位斷，白C沖，黑D、白E斷，黑被封鎖，不利。

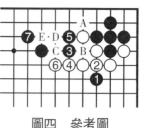

圖四　參考圖

第十三型　白先

圖一　這是小目一間高掛一間低夾定石。但黑棋下錯了次序，以下白棋千萬要注意次序，否則不但得不到便宜反而要吃虧。

圖二　失敗圖　白①先打，等黑2粘上後再於③位扳，次序錯誤，結果白外面一子幾乎成了枯子。白①如在2位打，黑①位立下，白A位擋無理，黑B位打，白棋崩潰。

圖三　正解圖　白①先在上面扳是正確次序，黑2扳是無理手，白③打後再⑤位多棄一子也是好次序，如單在⑦位長，黑即A位斷，味道全無，當黑6打時白⑦就勢長出，雖然是黑白各吃兩子，但明顯白棋有利。

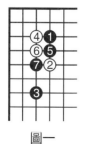

圖一

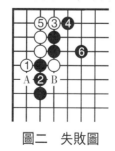

圖二　失敗圖

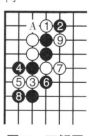

圖三　正解圖

圖四 參考圖 上圖中白③先
長出的變化，也是次序錯誤，黑4
斷是好手，以下對應至白虎顯然黑
棋形勢要比上圖好得多。

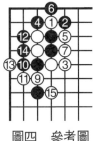

圖四 參考圖

第十四型 黑先

圖一 這是黑棋小目白二間
低掛，黑二間高夾定石開始。此
時黑棋要注意次序，否則形勢於
黑不利。

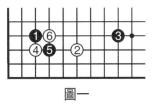

圖一

圖二 失敗圖 黑1在上面
先打吃，次序錯了，白②長後黑
3打角上白子時，白不再立下而
在④位打，以後白⑧位枷吃黑
1。白取得了厚勢，黑原來在◎
位夾的意圖受挫，而且孤立無
援，黑棋不行。

圖二 失敗圖

圖三 正解圖 黑3先從下
面打吃才是正確次序，白②長，
黑3打，白棋不能5位打，如
打，被黑在④位提，白不行，對
應至黑11時白△一子被吃，黑
棋達到了目的。

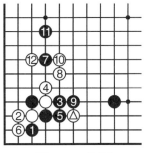

圖三 正解圖

第十五型　黑先

　　圖一　本型是小目低掛二間高夾的定石正解，黑1飛起是一種緊迫的手段，白②先尖頂再④位扳，次序正確，以下至白是正應。

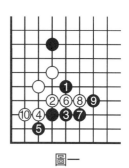

圖一

　　圖二　失敗圖　白②先托再於④位尖是次序錯誤，黑5不再於7位長，而是在5位打了。白⑥接上後對應至黑9，白棋吃了大虧。

　　圖三　參考圖(一)　白棋在黑5打時不願接上而在右邊長出，黑立即提去白②一子，結果表面上看起來和圖一差不多，但在官子上卻吃了大虧。

　　圖四　參考圖(二)　當圖一中白④扳後再⑥位長時，黑7打，白⑧長出以後形成的結果，因為有了⑧和3的交換，明顯白棋便宜了。

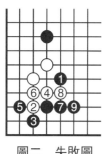

圖二　失敗圖

圖三　參考圖(一)

❾＝②

圖四　參考圖(二)

第十六型　白先

圖一

圖一　這是白星位黑小飛掛白二間高夾黑棋向兩邊二路飛的定石後下出的形狀。現在白在△位刺黑在◎接，白要繼續攻擊黑棋就要發揮次序威力。

圖二　失敗圖

白①先行跳下，是次序錯誤，黑2沖，白③長，黑4擋，白⑤斷已無用了，黑棋吃白兩子，白棋損失巨大。

圖二　失敗圖

圖三　正解圖

白①先在左邊跨下，等黑2擋後再於③位跳下才是次序，黑4擋，白⑤長，黑6阻止白棋回去，但黑棋出現了A、B兩個中斷點不能兼顧，白棋成功。

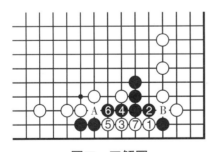

圖三　正解圖

第十七型　黑先

圖一　右邊是小目高掛黑棋在三路下托定石的一個常

型。這時黑❶一子逼
了過來，一般來說，
白在A位補一手，現
在白棋脫先，黑棋打
入手段，但打入後次
序至關重要。

圖一

圖二　正解圖

黑1點，白②為
阻止黑在A位渡過，
飛了飛，此時白④在
上面刺是本型的關鍵
次序。等黑5應後白
再⑥位跳，黑7跳也
是次序，以下對應至
白，是典型的打入過
程。

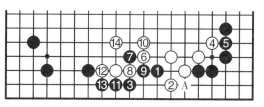

圖二　正解圖

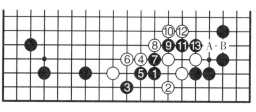

圖三　參考圖

圖三　參考圖

由於白棋未進行白A、黑B的次序交換，黑7沖出，
白⑧擋後黑可以9位斷，以下對應至黑13，白棋下面數子
被吃。可見前圖白④、黑5的次序何等重要。

第十八型　白先

圖一　這是大雪崩定石的一型。現在輪白下，次序
很重要。

圖二　失敗圖　白①挖入時黑2接，白③斷後形成黑
4先手提劫，白棋失敗，這是次序錯誤所致。

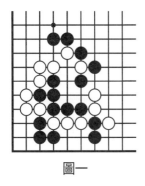

圖一

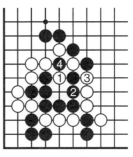

圖二 失敗圖

圖三 正解圖 白①先斷，黑
2提白△一子，白③撲入，這才是
正確次序，黑4只能接上，白⑤得
到先手劫。黑2如在A位提，白③
則4位擠入，黑接不歸。

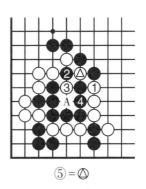

⑤＝△

圖三 正解圖

第十九型 黑先

圖一 白在△位托是針對小目
低掛二間高夾定石的一手欺著，黑
棋如應對時次序錯誤，將被奪去根
據地，成為被攻擊的對象。

圖二 失敗圖 黑1頂，白②
退回，即使黑3再尖白④又退。黑
棋雖然連通了，但仍不安定，如再
被白A、黑B、白C交換，黑棋就

圖一

成了無根的浮棋，將被攻擊。

　　圖三　正解圖　黑1先扳一手再3位虎是好次序，這是吳清源大師發現的手筋，以後黑棋A、B兩處必得一處，可以獲得安定。

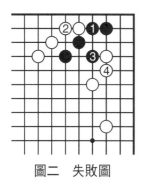

圖二　失敗圖

圖三　正解圖

第二十型　白先

　　圖一　這是常見的小目小飛掛三間低夾的一型定石以後形成的局面。以下白棋的行棋一定要注意次序，否則相當不利。

　　圖二　失敗圖　白①斷，一上來次序就錯了，黑2打後雙方騎虎難下，對應至白⑮，白棋雖然後手做活，但被黑16扳起中腹，黑棋雄厚。其中白⑮是不得已而為的一

圖一

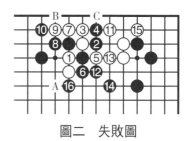

圖二　失敗圖

手棋，如白在外面A位尖出，則黑在B位扳，白C後黑16立下可殺白棋。

　　圖三　正解圖　白①先在右邊擠一手才是正確次序，等黑2接上後再按圖二中的次序進行，由於黑棋留存被白棋A位扳出的攻擊點，所以白⑲後黑棋必須20位補斷。這樣白可以得到先手在㉑位尖出。這就是白①次序的效果。另外，在交換過程中，白⑦、⑨的次序也很重要，白⑦如先在⑨位曲，則黑14、白⑩、黑16，白棋得不償失。

　　圖四　參考圖　白①擠時黑在2位退，白即③位打，黑4反打後白⑤提，黑6抱吃白一子，白⑦角上扳，得利很大，這樣的轉換白棋無不利。

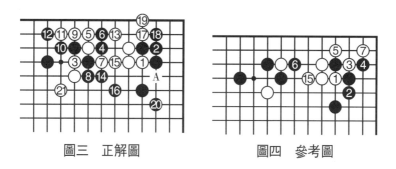

圖三　正解圖　　　　　　圖四　參考圖

第二十一型　黑先

　　圖一　這是星位小飛掛二間高夾定石的一型。現在白棋在Ⓐ位跳出，黑棋如何使對方走重後再防守的次序是關鍵。

　　圖二　失敗圖　黑1在右邊小尖是防白在此處飛出，但白②先夾④位再跳，次序絕好。另外，白棋如要進入中

圖一　　　　　　　　　　圖二　失敗圖

央，白④也可A位跳。此圖顯然白好。

　　圖三　正解圖　黑1先刺，使白棋走重後再於3位跳過，是正確次序。白三子如想逃出，則黑透過對其攻擊可兩邊獲利；白如A位飛，則黑可B位壓，白棋外面三子將處境困難。

　　圖四　參考圖　黑1尖，白②夾，黑3扳後白形狀凝重，白②可A位輕處理，或B位利用上面兩子白棋餘味來分斷黑棋。所以黑1是緩棋。

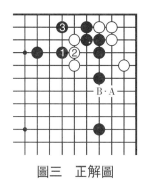

圖三　正解圖　　　　　　圖四　參考圖

第二十二型 白先

圖一

圖一 這是星位小飛掛後壓靠定石的一種變形。黑在◉位刺有點欺著味道，白棋要抓住時機利用次序給黑棋有力的回擊。

圖二 失敗圖

圖二 失敗圖 白①接是軟弱的一手，黑棋佔了便宜在斷頭接上，好手。白③防被封住不得不壓，黑4樂意順勢回路上，白⑤沖時黑棋不在A位擋而退，好手。結果顯然黑好。

圖三 正解圖

圖三 正解圖 白①先沖才是正確次序，黑2擋，只此一手，白③再接上，黑4補斷，白⑤壓後有手段，黑4如在A位補則中間形薄。

圖四 參考圖

圖四 參考圖 這是上圖的後續手段，白①先在角上扳再③位斷是次序，白⑤長出後黑棋作戰不利，黑2如③位接，則白①已獲得利益，在恰當時於2位長出是極大官子。

第十三型　黑先

　　圖一　這是大雪崩定石黑棋脫先後的形狀。白棋現在△位開拆，黑棋如何對應才能擺脫困境。

圖一

　　圖二　失敗圖　黑1頂，目的是想在A位斷吃白△一子，但搶先立下是一手大棋，而黑棋也沒有什麼厲害手段，只好3位扳，白④長後黑棋仍是無根之棋，眼位也不充分，仍是白棋攻擊對象。

圖二　失敗圖

　　圖三　正解圖　黑1先壓一手，等白②退後於3位打，白④接後再5位頂。雖然只有三手棋，但次序井然，黑棋上面已有一眼了，下面就好處理。白②如在3位立，黑即②位扳進行交換。白②如5位頂，黑④、白3、黑A、白B、黑C，黑不壞。

圖三　正解圖

　　圖四　參考圖　黑1先打，讓白②位接上後再3位頂，次序錯誤，對應到白⑧，黑還可以搶到A位長入，黑棋似乎可以滿意。但因白棋兩面都行到棋，故黑棋不如正解滿足。

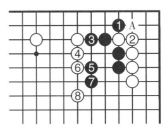

圖四　參考圖

第二十四型 黑先

圖一

圖一 左下角是小目低掛二間高夾定石的一型。現在輪黑走，如何利用次序處理好棋型而且配合右邊。

圖二 失敗圖

黑1跳是不動腦筋的下法，對應至白⑩是定石的繼續，其中白⑧先逼一手再10位夾吃黑兩子，次序好，這是黑棋太拘泥定石了，結果中間三子和右邊一子均未安定。

圖二 失敗圖

圖三 正解圖

黑1先在右邊反夾，白②為防黑棋在A位飛壓不得不然，黑3再順勢跳，這才是好次序，白④防黑

圖三 正解圖

B位扳出再補一手，黑再5位抱吃白一子，這樣黑棋上右兩邊均已下到，可以滿足。

第二十五型　黑先

　　圖一　右下是典型的妖刀定石，尚未完成，左邊是有代表性的「三、3」定石，此時白棋在△位扳出，黑棋的次序如何？

圖一

　　圖二　失敗圖

　　黑1隨手接上，以為白棋要9位長出，但此時白棋抓住時機在右下角先動手，白②打，黑3長不得已，黑5也只有長，白⑥曲後黑7和白⑧交換一手，雖然搶到9位扳的大棋，但白⑩提兩子黑棋代價太大了，黑棋不能算成功。

圖二　失敗圖

　　圖三　正解圖

　　黑棋應先在右角

圖三　正解圖　　　⑩＝◎

動手，經過從黑1到白⑯的一系列交換，然後再於黑17接上，這才是正確的次序。白⑱非長出不可，以後黑19得

以將黑棋完全封住，全局形成厚勢，顯然黑優。

第二十六型　黑先

　　圖一　這是雙飛燕定石，黑棋脫先白棋在⊘位點的結果，黑棋在對應中要注意次序的正確進行。

　　圖二　失敗圖　黑1接是無謀之著，白②、④樂意渡回，黑棋只好在5、7壓出後再9位虎補斷頭，白⑩虎後，整塊黑棋未淨活，將受到攻擊。由於上面白棋勢厚，黑棋有的一點外勢也無作用。

圖一

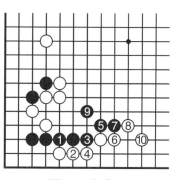

圖二　失敗圖

　　圖三　正解圖　黑1先擠一手是次序，白②接上是正著，黑3再擋下，白④上沖是預定的下法，黑5先斷一手也是次序，白⑥、黑7對應至黑11形成滾打包收，黑棋已活。白棋以下如還要在5位接上，則黑可以在A位頂，就有一個眼位了。接下去黑B、白C、黑D是先手，黑棋自然滿意。

　　圖四　參考圖　黑1擠時白②立下無理，當白④上沖時黑5打，白棋無應。

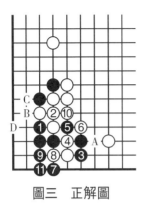

圖三　正解圖

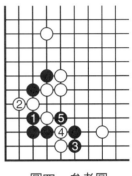

圖四　參考圖

第二十七型　白先

圖一　這是兩位高手的對局，左下角是小目二間高夾、白棋象步飛出的定石，現在黑棋在◉位打，白棋對應的次序正確與否將對全局產生影響。

圖一

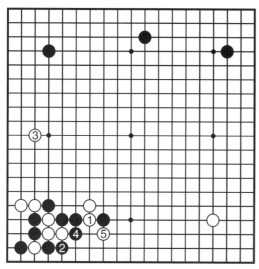

圖二 失敗圖

圖二 失敗圖

白棋在①位沖下是次序錯誤，這種高手的失誤很少見到的。黑2抓住時機打，白③拆是無奈之舉，黑4得以提去白三子，乾淨。白⑤只好扳，白棋外面形單勢薄，全局已無勝望。

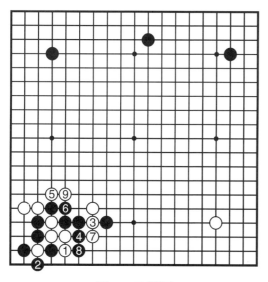

圖三 正解圖

圖三 正解圖

白①應先由下面打一手，讓黑2提子後再③位沖下，黑4後白⑤打，黑6接，白⑦又沖，這才是一系列正確次序。由於右下角和左上角均是白棋，所以白形成的外勢可以和黑棋的實利相抗衡，全局白棋佈局成理想形。

第二十八型　黑先

圖一　這是常見的「倚蓋」定石，黑8一般在A位補，但為了追求效率，黑8此時在上邊開拆，這時白有B位沖出的下法，黑棋不能沒有對策，其中次序很重要。

圖二　正解圖　白①沖出是無理手，黑2擋自然，白③斷後黑4立下是關鍵，白⑤緊氣，此時黑6斷和黑8長是必要的次序，以後黑10打白⑪長，黑12緊氣，白⑬尖是常用的手筋，對應至白㉓提劫。但是由於黑棋事先在右邊進行了黑6、白⑦的次序交換，黑24是本身劫材，這樣黑26是先手劫。由於「初棋無劫」，白棋損失慘重。

圖三　參考圖　上圖中白⑤在此圖中虎補斷頭就更不行了，以下黑棋步步緊氣，其中黑18也是必要的次序，雙方對應至黑20立下後，白棋被全殲。

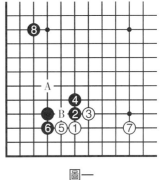

圖一

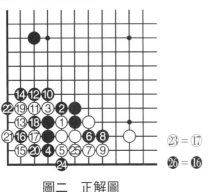

圖二　正解圖

㉓ = ⑰

㉖ = ⑯

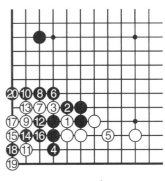

圖三　參考圖

第四章 佈局的次序

　　棋諺「金角銀邊草肚皮」是圍棋入門時常說的第一句話，它強調了角和邊的重要性。

　　所以，佈局的次序就是先佔角，再向邊上延伸，最後才向中間發展，這是一個常識。但是圍棋是千變萬化的，如何在對弈中恰到好處地掌握這一原則，卻不是一件容易的事。

　　在對局中一個次序的失誤，就會導致全局的平衡，天平會傾向對方。

　　雖然不能說一盤漫長對局就此成為敗局，但是在以後的戰鬥中，將處於被動地位甚至苦戰。而對方則可以以逸待勞，在比較輕鬆的狀態下面對棋盤。

　　序盤戰鬥是佈局和中盤之間過渡階段的一個環節，其中自然離不開次序問題，現一起歸納在此章中加以介紹。

圖一

第一型　黑先

圖一　白棋在△位拆二，現在要求黑棋既要護住上面的空，又要處理好左下角一子黑棋，從何入手，這就要強調次序。

圖二　失敗圖

圖二　失敗圖

黑1急於安排角上一子，白②扳，黑3頂，白④長時黑5只有立下，這樣白⑥打入黑棋上方，黑棋佈局不能算成功。

圖三 正解圖

黑1先在左上邊
尖頂，迫使白②上長
造成重複，自己加強
了上面，接著再於角
上3位托才是次序。
當白④扳時黑5連扳
又是好次序，以下是
正常交換，在對應中
黑 11 得以補到上
面，而且最後黑17
又搶到右上角的小
尖，顯然是次序正確
的結果。

圖三 正解圖

圖四 參考圖

黑1壓靠也是常
用手段，白②扳，黑
3擋下，白④打後再
於⑥位尖，黑7打，
白⑧接上，黑棋雖然
補強了上面，但下面
一子黑棋損失太大。

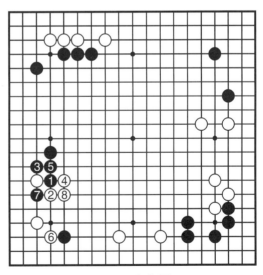

圖四 參考圖

圖一

第二型　黑先

圖一　白棋右上邊的勢力有成空的可能，而且角部很大。白棋在△位長出，黑棋如何處理三子是關鍵。

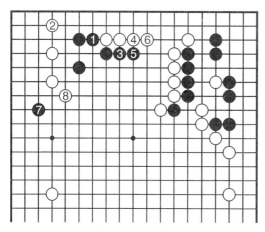

圖二　失敗圖

圖二　失敗圖

黑1先頂，次序錯誤，白②跳下先守角，黑地已損，儘管黑3、5連壓兩手，但白④、⑥在三線連爬兩手反而充分。下面黑7時白⑧尖出，黑棋兩面為難。

圖三　正解圖

黑1先壓，等白②扳時再於3位頂是好次序，為防黑A位斷，白棋必須④位長，這樣黑5搶到飛角，不僅很大，而且得到安定。

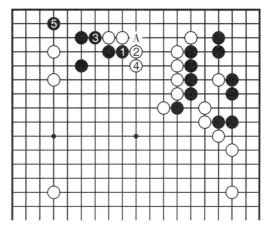

圖三　正解圖

圖四　參考圖

黑1壓時白②退，黑再壓一手後於5位飛起也是次序，這樣白棋大模樣被破壞了，而且以後黑A、B兩處可得一處，黑棋自然佈局成功。

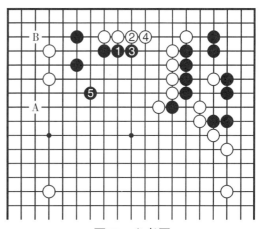

圖四　參考圖

圖一

第三型　黑先

　　圖一　黑棋A點守角很大，但本圖佈局重點是在中腹，黑棋要利用次序來擴大模樣。

圖二　失敗圖

圖二　失敗圖

　　黑1關，次序錯誤，白②先飛，壓縮黑棋後再白④肩沖消減黑空，次序好極，黑棋不能滿意。

圖三 正解圖

黑1先在左邊飛壓白棋，等白②應後再在角上3位和白④交換一手，留有餘味後再於右邊5位跳起形成大模樣，這才是正確次序。

圖三 正解圖

第四型 白先

圖一 黑棋佔有右下角和上面的模樣，白棋如何利用次序來搶佔先機。

圖一

圖二　失敗圖

圖二　失敗圖

白①是要點，但黑棋不應而搶點左邊2位，左邊白棋變薄了，而且以後黑棋仍有 A 位成規模的可能。

圖三　正解圖

圖三　正解圖

白①先在左邊飛起加強自己，再於③位鎮才是正確次序，黑4跳出，白⑤進一步壓縮黑棋，等黑6補角時白⑦靠下，至白擴大了左邊白棋，佈局成功。

圖四　參考圖

白①飛，黑2飛應時白③繼續飛壓，是過分之手，黑4關出後上面黑地很大，而左邊白棋因為太單薄了，難以成空，所以應按上圖對應。

圖四　參考圖

第五型　白先

圖一　白棋如何透過次序來確定自己的行棋步調是本題關鍵。

圖一

圖二　失敗圖

圖二　失敗圖

白①似乎是既守了白角又可攻擊黑四子的好棋，但黑2攔下也是好調，經過白③、黑4佈局後，黑棋有A位點、白B位頂、黑C位虎的好手，白只有D位擋，留有黑E位渡過的好點，這樣白①就有落空之感。

圖三　正解圖

圖三　正解圖

白棋的正確次序應是先在左邊①位跳下，和黑2交換一手，再③位開拆才是有力而安全的。

第六型 黑先

圖一 這是一盤三連星對三連星的常見佈局，黑棋怎樣利用次序下出最理想的佈局來。

圖一

圖二 失敗圖

黑 1 直接點角，至白⑫雖然先手取得了左上角，但是如再下到 A 位，白將不在 B 位應，而到大面搶佔大場，或者進入黑地。

圖二 失敗圖

圖三　正解圖

圖三　正解圖

黑1在右邊和白②先交換一手，再3位點角才是正確次序，黑棋既擴大了右邊又點了角，佈局成功。

圖四　參考圖

圖四　參考圖

黑1時白在左邊②位逕自守角，黑棋立即在3位靠下，攻擊白一子並破壞上面白空。

第七型 白先

圖一 黑棋在◉位下托，白棋在序盤中要處理好△兩子才行，次序是關鍵。

圖一

圖二 失敗圖

白①扳下是太隨手，黑2退白③只得接上，黑4跳下一是阻止白棋渡回，二是準備自己渡回，白棋三子成為浮棋，在以後的戰鬥中要逃孤，佈局失敗。

圖二 失敗圖

圖三　正解圖

圖三　正解圖

白①先靠是好次
序，黑2長，防白A
位扳，白③自然沖
下，白⑦先打一手再
⑨位曲回也是好次
序。至白白棋出頭很
暢，而黑四子是愚形
笨重，白棋將在以後
的攻擊中獲利。

圖四　參考圖

圖四　參考圖

白①靠時黑2在
上面立下，白③扳角
是次序，黑4只有
斷，白⑤在下面打是
常用的棄子手段，至
白⑬，白棋兩塊連
通，黑棋三子很難處
理。

第八型 黑先

圖一 右邊黑棋將成大模樣，而下邊白棋有實空與黑棋對抗，黑棋的打入次序是關鍵。

圖一

圖二 失敗圖

黑1掛，太急躁，白②跳起，絕好，壓縮了黑棋模樣，黑棋進角，白棋也掏掉黑右下角，黑棋全局不算成功。

圖二 失敗圖

圖三　正解圖

　　黑1先在上面飛鎮一手擴大右邊自己的模樣，等白②應後再於3位掛才是絕好次序。以下白⑧、⑩都是必要的防守，對應至黑19出頭順暢，黑棋由於次序正確，上下兩邊均搶到，佈局成功。

圖四　參考圖

圖四　參考圖

　　若上圖白⑫在此圖中⑫位跳補角，黑就在13位拆，活在白棋空內，當然愜意。

第九型　白先

　　圖一　左邊顯然是大場，此時白棋進行一定的次序再補才是好手。

圖一

圖二　失敗圖

　　白①雖搶佔大場，但落了後手，黑2、4抓住時機飛攻右邊白棋，趁白⑤出逃，黑6又補好右邊。這樣黑棋兩邊都得到補強，而中間白子尚未安定，顯然黑棋佈局成功。

圖二　失敗圖

圖三　正解圖

圖三　正解圖

白①先鎮一手，使黑2跳起再佔③位大場是次序，黑4立下太急，白⑤靠，以下次序井然，至白⑰，黑棋上面空被掏光，顯然白棋序盤成功。

圖四　參考圖

圖四　參考圖

上圖中黑8在此圖中8位打斷，白⑨位長出後，黑棋漏洞百出，無好應手。

第十型　白先

圖一　右下角的定石應是 A 位沖，此時黑棋脫先到左下角◉位掛，白棋對應的次序關係到序盤戰鬥的結果。

圖一

圖二　失敗圖

白①在右下角虎是厚實的一手，但黑 2 立即點角，對應至黑 12，黑棋奪取了白棋角部，由於左邊有黑子，白棋外勢也不能有所發揮。

圖二　失敗圖

圖三　正解圖

圖三　正解圖

白①先在左下角跳下，和黑2交換一個次序後再③位虎，這樣左下角白棋兩邊都得到滿足，可以說全局白好。

圖四　參考圖

圖四　參考圖

當白①守角時黑2在右下角將定石完成，白棋搶到先手在⑦位夾，黑8跳出。白⑨飛後白棋基本已經安定，因而右邊黑棋的厚勢也難發揮作用了。

第十一型　黑先

圖一　佈局進行到此，右邊開始了小戰鬥，現在黑棋如何利用次序讓右邊幾子黑棋安定。

圖一

圖二　失敗圖

黑1向中間直接逃出，白②在右邊提去黑一子是好手，黑3不得不退，如不退，則整塊黑棋將成為浮棋，白④跳起後再於⑥位強行分斷黑棋，白⑩斷後黑棋面臨兩面作戰，只好先行在右邊做活，但中間三子在以後的對弈中將成為白棋攻擊目標，全局被動，佈局落後。

圖二　失敗圖

圖三　正解圖

黑1接上似乎是不
起眼的一手棋，但是白
②如不接，被黑棋在此
處打吃白棋一子就活
了，白棋反而成了浮
棋，所以必須經過這一
次序後再3位逃才是正
確的。

圖一

第十二型　黑先

圖一　下面顯然是
大場，但上面是黑白雙
方對攻的形勢，黑棋如
何才能取得優勢呢？請
考慮次序。

圖二 失敗圖

黑1拆——是雙方必爭之點，但白②跳起後黑3扳，白④再搶到下面大場，全局白棋領先。

圖二 失敗圖

圖三 正解圖

黑1先在右邊飛起，白②為防黑在此處飛壓不得不然，此時再黑3拆——才是正確次序，由於有了黑1一子，白三子將被攻擊。

圖三 正解圖

圖四　參考圖

圖四　參考圖

黑 1 小尖是想攻擊白棋，白②拆是要點，黑 3 外逃，白④托過，安定了自己，黑 5 雖搶到大場，但白⑥仍可以打入，可見黑 1 是緩棋。

圖一

第十三型　白先

圖一　盤面上的大場顯然是在上面，但是白棋在搶佔大場之前必須進行一個次序交換。

圖二　失敗圖

白①搶佔上面大場，黑2尖頂，先獲得角上實利，而且留有攻擊白棋的手段。白③進一步脫先，黑棋立即在4位扳、6位打，白棋僅剩下一隻眼位，所以黑棋在A位擋下是絕對先手，於是白③一子反而不安定，將受到攻擊，以後比較被動。

圖二　失敗圖

圖三　正解圖

白①先飛入角部和黑2交換一手，取得角上利益並安定了自己，再於上面③位搶佔大場才是正確次序。

圖三　正解圖

圖一

圖二　失敗圖

第十四型　白先

圖一　黑棋左邊形成大空，白棋有及時侵消的必要，但著手的次序值得推敲。

圖二　失敗圖

白①尖侵，黑2、4應，白⑤曲，黑棋搶到先手，由6至12形成外勢，致使原來的三子白棋反而成了被攻擊的對象。

圖三　正解圖

白①先在左下角打，等黑2位接後再於上面③位碰是次序，黑4扳，白⑤扳，黑6打，白⑦長，黑8提白子，而白⑪和黑12交換一下，白再於⑬位罩，白棋外勢堅實，全局有望。

圖四　參考圖　上圖中黑8接上，白⑨就征吃黑6一子，而且黑棋上面三子將受到攻擊，白棋佈局成功。

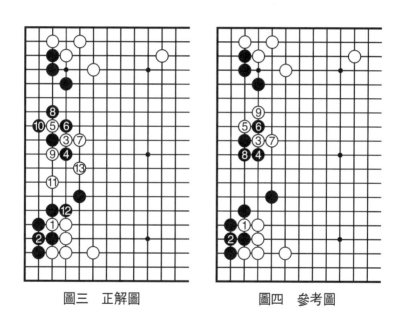

圖三　正解圖　　　　　　圖四　參考圖

第十五型　白先

圖一　這是一型常見的佈局。右邊黑棋陣勢不小，白棋必須立即打入，但是從什麼地方打入就有一個次序問題。

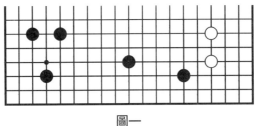

圖一

圖二　失敗圖　白①直接打入太急躁了，黑2尖頂已經確保了左邊的實地，白棋已無法再進入，而白③尖時黑棋立即點三、3轉身，白棋沒有什麼收穫。

圖二　失敗圖

圖三　正解圖

圖三　正解圖

白①先在左角二路托，黑2外扳，白③斷，黑4退是強手，經過這樣交換後，白棋再於⑤位打入才是正確次序。當黑6立下時白⑦跳下守角後左下角留有A、B、C等處的種種手段。

圖四　參考圖

上圖中黑4不長而在此圖中打，白⑤立即反打，白⑦再打後，白⑨輕盈飛出，黑棋陣地被破壞。

圖四　參考圖

第十六型　白先

圖一　這是堂堂正正的佈局，左下角是黑棋二間高夾白棋飛壓定石的一型，白棋形成厚勢，必然要夾擊◉一子黑棋，但如何利用次序來獲得最佳效果是關鍵。

圖一

圖二　失敗圖　白①直接夾擊，黑並不向外逃，而是在角上2位靠，黑4是好次序，至白⑯是必然對應，白雖活角，但白①意願落空，佈局不算成功。

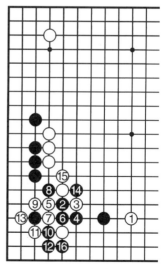

圖二　失敗圖

圖三　正解圖　白①先向左邊刺一手，等黑2擋上以後使黑失去A位靠的手段。以後白再於③位夾是重要次序，這樣就可以真正發揮白棋厚勢的威力。

圖四　參考圖　失敗圖中白⑤改在此圖中⑤位打，黑6退後至黑12白雖斷下黑◉一子，但黑角上實利太大，白棋有重複之感，而且留有A位中斷點，黑有B位長出的餘味，所以白棋佈局不算成功。

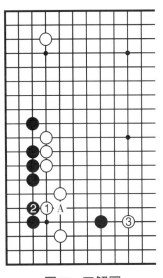

圖三　正解圖

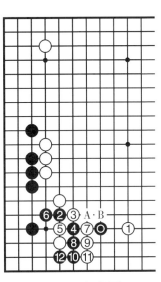

圖四　參考圖

第十七型　白先

圖一　佈局進行至此，黑棋在上面形成大空，白棋左邊也有形成大模樣的可能，關鍵是白棋先手如何利用次序擴大自己。

圖一

圖二 失敗圖

白①搶佔大場似是而非，黑２跳是好手，不僅擴大了上面，而且準備打入左邊。白棋只好飛應，如在６位守角，則黑③位跳起，上面黑棋將形成大模樣，以下黑４掛角至白⑦是必然對應。如白⑨再行攻擊，黑可 10 位長出，白⑪擋、⑬立，黑 14 先扳再 16 位大飛是好手，因為黑 A 位尖是先手，所以以後白如 B 位斷，黑可 C 位打。通觀全局，白棋佈局失敗。

圖二 失敗圖

圖三　正解圖

圖三　正解圖

白棋在搶佔③位大場前先在①位大飛，逼黑2位應才是好次序，這樣黑棋上面的大形勢已被壓縮，白③又形成了白棋的大形勢，佈局白棋有望。

圖四　參考圖

圖四　參考圖

在失敗圖中黑2跳時白③補左下角，黑4再跳起，上面黑棋形成立體模樣，顯然黑棋局面開闊。

第十八型　黑先

圖一　這是一個常見的佈局，但黑先也是要講究次序的。

圖一

圖二　失敗圖

黑 1 掛，白 2 關，黑 3 飛好像形成了下面大塊，但落了後手，白④搶到上面大場，黑棋沒有體現先手效率，佈局稍有落後之感。

圖二　失敗圖

　　圖三　正解圖　黑1先在上面開拆搶佔大場，白在②位飛角後再④位補是正應，黑棋透過這個次序之後再佔到右邊5位，形成兩翼展開的佈局理想形。白②如在A位搶佔大場，黑棋立即在B位打入，白棋將形成包括上面四子內的三塊弱棋，局面對黑棋絕對有利。

圖三　正解圖

第五章　中盤的次序

中盤在一局棋中起著承前啟後的作用。中盤下好了，可以挽回佈局中的不足，為收官奠定下良好的基礎，若稍一不慎則可喪失序盤獲得的優勢。

中盤階段千變萬化，戰鬥最為激烈，此時次序往往可以起決定性作用。一個次序的失誤，輕則造成局部的損失，重則全盤皆負不堪收拾。次序運用正確，可以控制戰鬥的進行，從中取利，一舉奠定勝局。

次序在中盤中有著極其重要的作用，切記不可小視。

第一型　黑先

圖一　現在黑◉一子長，白棋在△位貼長，想全殲黑棋的六子，但左邊白棋的氣也不多，黑棋要運用次序長出氣來，才能吃掉白棋。

圖一

圖二　參考圖

圖二　失敗圖

黑棋直緊氣，太草率，白②只簡單地一沖，再④位緊氣，黑棋將因少一氣而被吃。

⑩ = ❼

圖三　正解圖

圖三　正解圖

黑棋先長一手，讓白②粘上就可長出一氣，再於3位緊氣是次序，黑5沖後於7位撲入又是緊氣的次序，以下黑棋步步緊氣，可快一氣吃掉白棋。

圖四　參考圖

黑1直接沖出，白②必然曲，黑3繼續外逃，白④沖出，征吃上面黑棋。自然黑棋失敗了。

圖四　參考圖

第二型　白先

圖一　黑棋◉緊緊壓住打入陣來的白棋◬一子，白棋的處理和次序關係很大。

圖一

圖二　失敗圖

白①直接扳出，黑2斷當然，白③打，黑4長後A、B兩處必得一處，白棋以下沒有好應手。

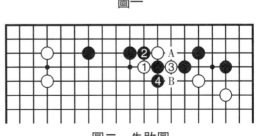

圖二　失敗圖

圖三　正解圖

白①先在角部跨下，黑2沖，白③再扳出是正確次序，黑4斷是勉強之手，對應至白⑦虎是好手，以下對應至白，白棋大成功。黑8如在⑨位接，白8就長出頭。

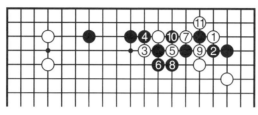

圖三　正解圖

第三型　黑先

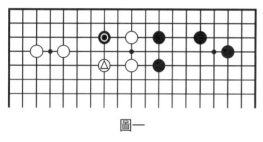

圖一

圖二　失敗圖

圖一　黑棋◉一子打入白棋陣內，白棋在⊿位鎮，黑棋如何在白棋內部騰挪，次序至關重要。

圖二　失敗圖

黑1托，想渡回，白②外扳是正常手段，黑3錯了，白④打後是雙方必然對應，至黑11接、白⑫打，黑棋大損，其中白②如內扳，黑在⑥位斷，白如②位打，黑在5位打後白無好應手。

圖三 正解圖

黑1托，等白②後在
3位先刺一手，再於
5位退回是次序，白
⑥接後黑再於7位
飛，白⑧補，黑再9
位沖接著11位斷，
以後戰鬥必然黑有
利，這完全是次序運
用正確的結果。

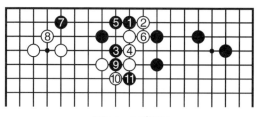

圖三 正解圖

圖四 參考圖

當正解圖中黑7

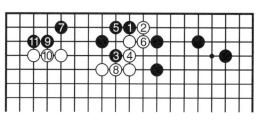

圖四 參考圖

飛入角時白⑧接牢，防黑沖斷，黑就9位刺，白⑩接，黑
11長，白角全失，當然黑棋有利。

第四型 黑先

圖一 這是一盤讓四子的對局形成的局面。白棋⊘飛
出，黑棋攻擊的次序很重要。

圖一

圖二　失敗圖

圖二　失敗圖

黑1在上面併是次序錯誤，白②退後於④位跳出，再⑥位併，就輕易地逃脫了。

圖三　正解圖

圖三　正解圖

黑1在左邊長，等白②長出再於3位曲才是正確次序。白⑥併後黑7位鎮，白⑧尖，黑9位壓一手再於左邊11位飛出，次序好，全盤黑棋主動。

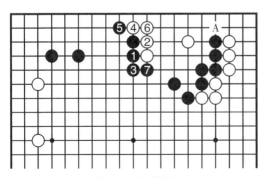

圖四　參考圖

圖四　參考圖

白②向邊上立，黑3則向外長，白棋雖由④、⑥做活了，但黑棋外勢雄厚，而且有A位立下的大官子。

第五型 黑先

圖一 上面四子黑棋被包圍，如何處理關係到全盤勝負，次序問題是關鍵。

圖一

圖二 失敗圖

黑1直接打，白②長出，黑3打後再5位挖，對應至白⑧，黑棋併來逃出，仍然不活，而且加固了白棋。以後黑只能A位逃出，白棋將在追殺過程中大獲利益，全盤優勢。

圖二 失敗圖

圖三 正解圖

黑1先點「三、3」是正確次序，白②阻渡，黑3打，白④長後黑5扳又是次序，白⑥為防黑A位打吃白兩子，黑7、9斷得角上兩子實利較大。

圖三 正解圖

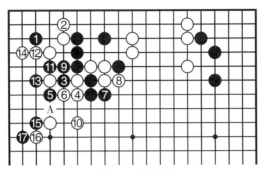

圖四　參考圖

圖四　參考圖

　　當黑5扳時白⑥在外面打，黑7在外面和白⑧先交換一手再9位接上，又是一個好次序，這樣白⑩就不得不防黑征吃白三子。黑13提白一子後白⑭位扳出，雙方對殺總不利。黑15托後因為有A位頂的先手，可以在17位扳。至此，黑棋已經獲得安定，可以安心在全局落子了。

圖一

第六型　白先

　　圖一　這是左下角黑棋在◉位拆二後白棋在△位小飛，而黑棋脫先，現在白棋如何運用次序來對這三子黑棋進行攻擊。

圖二　失敗圖　白①直接從上面攻擊，黑2關下，白③刺已無濟於事了，黑棋經過4、6兩手斷下白③一子，已獲安定，白棋不成功。

圖三　正解圖　白①先在左邊刺一手再於③位點，這是次序。黑4抵抗，黑6防白A位沖斷，必然扳起。以下對應至白⑬，白左邊形成大空，白棋佈局成功。

圖二　失敗圖

圖四　參考圖　當正解圖中白⑤貼長時黑6也長，是無理之棋，白⑦立即沖斷，接著白⑨長出，黑棋被分成上下兩塊，作戰困難。

圖三　正解圖

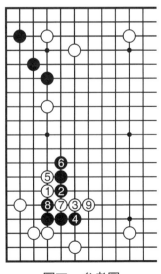

圖四　參考圖

第七型　白先

圖一

圖一　黑棋在◉位飛攻白棋四子，白棋只要次序正確，不但可以安定自己，同時還可以在黑棋內部留下一點餘味。

圖二　失敗圖

白①托、白③退後，再於⑤位做活不能說是壞手，但這是普通下法，沒有什麼餘味可言。

圖三　正解圖

白①先靠一手再於③位托，當黑4扳時白⑤斷是手筋，黑6如⑦位打，則白6位打後A位退正好和白①形成虎口。黑8退後白⑨再便宜一手後於⑪位做活。這樣在黑內留下白⑤一子伏兵，以後有種種利用。

圖二　失敗圖

圖三　正解圖

第八型 黑先

圖一 如何運用合理的次序將左邊兩子黑棋處理好,這是本題要點。

圖一

圖二 失敗圖

黑1扳是一般下法,白②退後黑3虎必然,這雖無可厚非,但是落了後手,被白④曲後中間四子成了浮棋。在以後的戰鬥中黑棋將處於被動局面。

圖二 失敗圖

圖三 正解圖 黑1先夾,等白②接後再3位扳是棄子的好次序,白④斷,黑5打,白⑥立,黑棋不在A位吃白兩子,而在7位虎,也是好次序。白⑧打關係到白棋的根據地,這樣黑棋就搶到了9位的「迎頭一拐,力大如牛」的曲,中盤主動。

圖三 正解圖

圖四　參考圖　黑1夾時白②立下頑強，黑立即3位挖入，白⑥騎虎難下，只有打，黑7反打。以下對應至黑11，白棋中間四子反而成了浮棋，顯然在以後的戰鬥中黑棋有利。

圖四　參考圖

第九型　白先

圖一　這是中國流佈局形成的中盤戰，現在黑於◉位斷，白棋如何發揮次序的作用對黑◉一子進行譴責。

圖二　失敗圖　白①打，黑2長，白③接時黑4再長一手，等白⑤扳後再於6位吃白二子，白棋好像棄了二子得到了外勢，但是外面有兩子黑棋，白棋的外勢無用，而且自己尚有A位斷頭未徹底安定，中盤作戰不能主動。

圖三　正解圖　白①先刺一手是次序，等黑2接後再於③位長出，吃住了黑棋一子，而且成了大空，白棋大成功。

圖四　參考圖　當白①刺時黑2立下，白③立即沖出，黑只好4位擋，白⑤斷後不管黑如何對應，白棋都可獲得安定，黑棋的右邊反而被白棋破壞了。

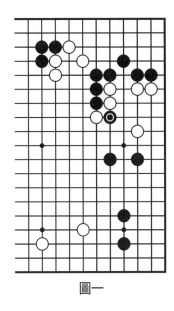

圖一

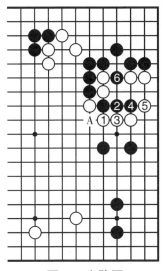

圖二 失敗圖

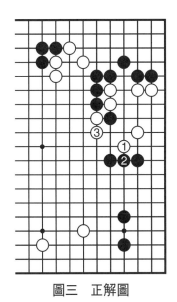

圖三 正解圖

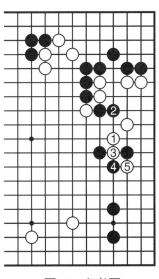

圖四 參考圖

圖一

第十型　白先

圖一　這是兩位韓國高手的對局，黑棋在左下角◎位扳出，白棋如何應對只是一個簡單的次序問題，但此時高手卻犯了錯誤。

圖二　失敗圖

白①頂似乎是當然的一手，但卻少了一個次序，黑2斷，白③立下是有必要的，黑4打，白⑤接，黑6接後白要防止黑在A位沖出，而在⑦位刺，由於①、③等三子已走重，所以黑8位長出，白只好在B位後手吃黑三子，白棋顯然得不償失。

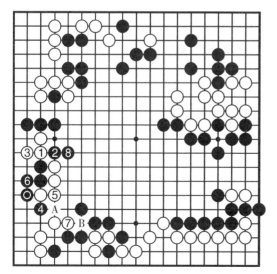

圖二　失敗圖

圖三　正解圖

白①先在下面沖一手是次序，因為此時白△一子尚輕，黑棋決不會用下面三子與之交換，等黑2接後白再於③位頂，黑棋仍4位斷。對應至白⑪，由於有了白①、黑2的交換，黑棋已經不能A位沖，這樣白棋可吃掉左邊數子黑棋。

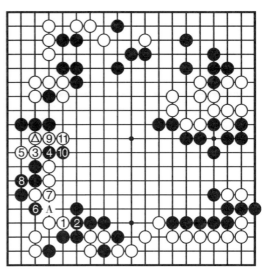

圖三　正解圖

圖四　參考圖

當白⑤立時黑棋不願放棄左邊數子，採取黑6、黑8打的下法，而取得先手吃去左邊三子白棋。其中白⑪是好手，黑棋至14落了後手，白⑮在中腹跳出，大規模攻擊左邊數子黑棋，全局主動。

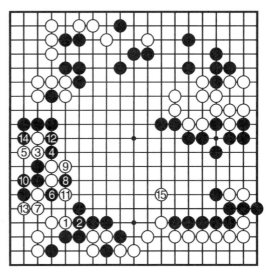

圖4　參考圖

第十一型　黑先

圖一

圖一 戰鬥在右上角進行，黑棋如果次序運用不當，就會吃虧。

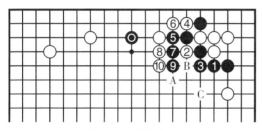

圖二　失敗圖㈠

圖二 失敗圖㈠ 黑1擋急於聯絡，被白②位打，黑3只有接，白④從下面打是好手，以後將取得一系列先手。白⑩之後黑◉一子孤立無援，將受到攻擊，且A位還將被打，白B位提時白再C位跳出，黑棋更苦。

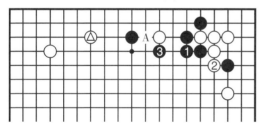

圖三　失敗圖㈡

圖三 失敗圖㈡ 黑1接太軟弱，白②簡單地長出，黑棋右邊一子已死。由於白棋左邊有△一子，故白還可以伺機A位長出，黑棋顯然不成功。

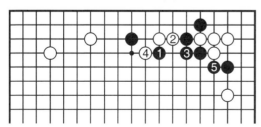

圖四　正解圖

圖四 正解圖 黑先在1位左邊壓是好次序，白②頂，黑3順勢接上，白④扳出，黑5

順勢擋上，白角上要求活，白④如5位沖出，黑④位退回。與圖比圖三不可同日而語。

圖五　參考圖

黑1壓進，白②打，黑3退，冷靜。白④退，黑5尖，吃淨白棋△一子，並為以後在A、B位打入做準備，且右邊一子

圖五　參考圖

黑棋尚有C、D等處的餘味，黑棋成功。

第十二型　黑先

圖一　佈局剛結束，白棋在△位扭斷，開始了中盤戰鬥，黑棋如何運用合理的次序取得利益。

圖一

圖二 **失敗圖** 黑1是按「兩邊同形走中間」的棋諺來落子的，但因次序不好，操之過急。白②長是好手，黑3打，白④必長，以下對應至白⑫斷，黑棋崩潰。黑9若在⑩位擋，白棋就9位立下，黑棋形勢不佳。

圖三 **正解圖** 黑棋1、3先在兩邊各打一手，再於中間5位挖入才是正確次序。白⑥在外面打，黑7立下後白棋出現了A、B兩處中斷點，白棋不能兩全。白⑥如改為7位打，黑棋就⑥位長出，白棋無後續手段。

圖二 失敗圖

圖三 正解圖

圖四 **參考圖㈠** 正解圖中白⑥改為在此圖中沖出，黑7在上面打，白⑧只有長出，以下對應可以說是雙方騎虎難下，對應至黑21，上面黑棋有A位的靠出，有分去角上一半的可能，而下面白棋面對左下角的厚勢尚需做活，可見黑棋中盤戰鬥成功。

圖五　參考圖㈡　白⑥改為上面沖出，黑棋仍用包打手段，在上面將白棋滾打成愚形，同時將下面白棋分開，這樣白將苦戰，黑棋有利。

圖四　參考圖㈠　　　　　　　圖五　參考圖㈡

第十三型　白先

圖一　黑棋沒有在A位斷而在◉位跳，目的是逼白棋走重，這時白棋的行棋次序很有講究。

圖一

圖二　失敗圖

白①先在二路爬，黑2就在角上碰，白③再沖是次序錯誤，此時黑4夾形成戰鬥，這是黑棋在中盤所喜歡的局面。

圖二　失敗圖

圖三　正解圖

白①先沖，黑2只好擋住，白再於③位長，這才是正確次序，黑棋只好4位斷了，白⑤打出，這樣黑棋當初在◉位跳的目的失敗，白棋中盤當然成功。

圖三　正解圖

第十四型　白先

圖一　現在黑棋
◉位飛鎮，攻擊右邊
數子白棋，白棋要活
棋自然不難，但是要
想照顧到上面和右下
角不受影響就要動一
番腦筋了，次序是白
棋騰挪的關鍵。

圖一

圖二　失敗圖

白①尖，黑2
擋，白③虎，白棋已
淨活。但是黑棋可以
立即進行黑 A、白
B、黑 C、白 D、黑 E
的交換，白地被壓縮
了，而且黑右邊還有
F 位「仙鶴伸腿」的
先手大官子。白①如
改在 G 位跳出，則黑
在 H 位壓，顯然左上
面白棋受到影響。

圖二　失敗圖

圖三　正解圖

白1反守為攻，黑2補斷，白⑤虎，黑6阻止白棋向上面發展，白⑦先沖一手是好次序，再⑨位虎又成一隻鐵眼，以下白棋順勢在⑪、⑬長出，鞏固了上邊後先做好上面一眼，再⑰位刺後於⑲位做活，次序井然。既做活了孤棋，又鞏固了上面，並減少了黑棋對下面白棋的影響，中盤黑棋不利。

第十五型　白先

圖一　黑棋在◎位尖頂攻擊白棋是過分之手，其本手應在 A 位飛罩，但白棋對應次序不能錯誤，否則要吃虧。

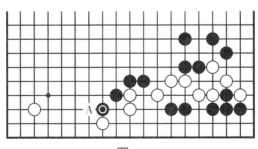

圖一

圖二 失敗圖㈠

白①退過於軟弱，黑2立即長一手，等白③補後黑再4位長，次序好！以後白棋只好爬二路求活。白棋中盤幾乎已定下敗局。

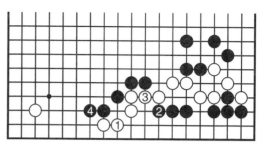

圖二 失敗圖㈠

圖三 失敗圖㈡

白①先擠，黑4就從上面沖下來，即使白⑤退，黑6還可以繼續沖，白⑦擋後黑8打，以後白有A、B兩個斷頭不能兼顧，整塊棋不活。白棋全盤已負。

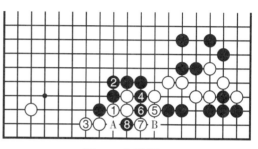

圖三 失敗圖㈡

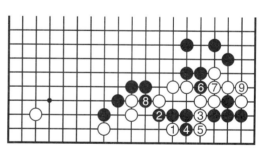

圖四 正解圖

圖四 正解圖

白棋轉向右邊，在①位托是絕妙次序，黑2沖是強手，白③沖下，黑4曲，白⑤得以沖斷黑棋，黑6先斷一手也是次序，再8位接回，白⑨接回一子後吃去黑角，當然成功了。

圖五　參考圖

圖五　參考圖

白③沖下時黑4擋，白⑤就斷，黑6接，白⑦先長一手又是好次序。以下至黑12是自然對應，黑棋雖吃得白棋三子，但白棋搶到先手得以在⑬位扳起，和左邊「三、3」連成一塊。黑棋如在A位擠，白棋B位接是先手，這樣黑棋也無法斷去白棋右邊角上的三子，黑棋什麼便宜也沒有了。

第十六型　白先

圖一

圖一　中盤戰鬥在左邊進行，白棋有機會運用次序獲得利益。

圖二　失敗圖

白①夾是好手，黑2立下頑強抵抗，白③也是必要的一手，但接下來白⑤打，次序錯了，黑6當然曲，白⑦只有接上，黑8抱吃白x。

以後白⑨打，黑10棄一子，
黑12吃淨左邊兩子白棋。白
棋僅得提一子黑棋且不是眼
位，獲利不大。

　　圖三　正解圖　白⑤才是
正確的次序，黑6接是無奈之
手，白⑦到左邊打，黑8長，
無理！白⑨打後即於⑪位枷白
吃大得便宜。

　　圖四　參考圖　白①扳求
活，黑棋就隨著退，以下對應
至黑8，白棋要後手做活，而
黑棋將對白棋左上角兩子產生
種種手段，白棋不成算成功。

圖二　失敗圖

圖三　正解圖

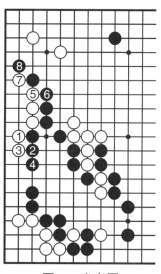

圖四　參考圖

第十七型　白先

圖一　黑棋在下面將形成大空，白棋如何運用黑棋的中斷點在下面經營，次序很重要。

圖一

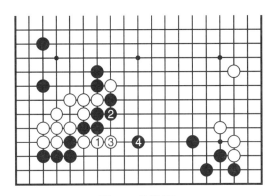

圖二　失敗圖

白①長出，無謀，黑棋只要老實接上，白③長出，黑4迎頭鎮住，白棋三子將無法出動。

圖二　失敗圖

圖三 正解圖

白①在上面先打，黑2長，白③枷，對黑三子進行滾打包收至白⑨長出，黑10只有在上面補，白⑪再跳到下面，黑棋也只有14、16補活角部。白棋次序有條不紊，步步緊

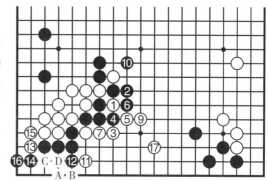

圖三 正解圖

⑧＝❶

逼後再於17位飛出，以後還有白A、黑B、白C、黑D封鎖黑棋的手段，可見白棋中盤取得了優勢。

第十八型　白先

圖一　白棋很想在A位點入，但如何才能保證下面白棋不受損失呢？這就和次序有關。

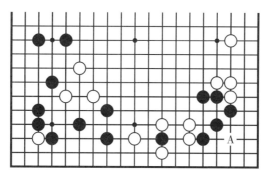

圖一

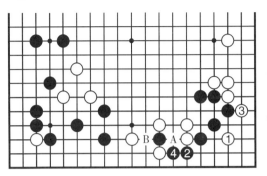

圖二　失敗圖

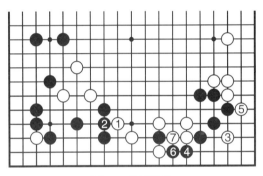

圖三　正解圖

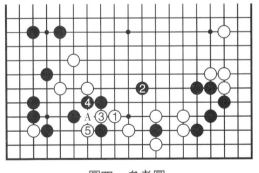

圖四　參考圖

圖二　失敗圖

白①點「三、3」，黑2扳下面，對白棋進行狙擊，白③渡過，黑4頂上以後有A位接或B位長，這樣白棋不能安定，所以不算成功。

圖三　正解圖

白棋在左邊先刺一手是重要次序，等黑2接上後再於「三、3」點入，這樣雙方進行到白⑦，由於有了白①一子，黑棋一子已不能逃出了。

圖四　參考圖

當白①刺時黑在角上2位扳，防白點角，白就③位沖，黑4退，白⑤扳下，獲利不少，黑4如在A位頂，則白在4位斷。白棋中腹形成厚勢，中盤成功。

第十九型 白先

　圖一　黑棋在◎位跳，攻擊下面一塊白棋，白棋騰挪的關鍵是次序運用是否正確。

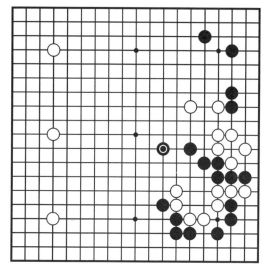

圖一

　圖二　失敗圖

　白①、③、⑤連壓是典型的俗手，黑棋得以在五線連上三手，獲利太大，可以說中盤已決定了勝負。

圖二　失敗圖

圖三　正解圖

圖三　正解圖

白①先刺再於右下角③位沖下，接著⑤位、⑦位斷是一系列次序。白⑨、⑬又是巧妙次序，雙方對應至白⑲，白棋下在外面，而且正在對黑8等二子進行反攻，顯然是白棋好走的局面。

圖四　參考圖

圖四　參考圖

正解圖中黑8打，白⑨、⑪連打黑棋，迫使黑12提一子。以後白⑬在位打，黑14長，白⑮再打，次序好極，黑棋上下為難，白棋獲得大成功。

第二十型　黑先

圖一　戰鬥在左邊進行，白棋在△位扳出，黑棋如何處理好三子，次序是關鍵。

圖二　失敗圖

黑1打後白②接上，以後黑棋只有連打棄去左邊四子，但黑3以下數子尚未安定，仍在受攻擊，所以黑棋並未佔到便宜。

圖三　正解圖

黑1先刺一手是次序，白②在左邊接上是正應，黑3沖出，黑5曲後白⑥只有立下。雖然此圖中黑棋和失敗圖一樣棄去三子，但取得了兩子白棋，先手安定了自己，再轉到右邊7位攻擊白棋，顯然成功。

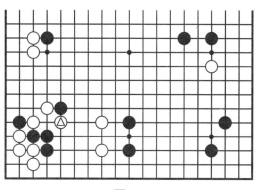

圖一

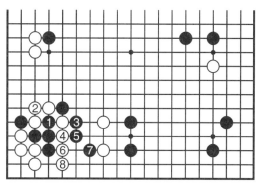

圖二　失敗圖

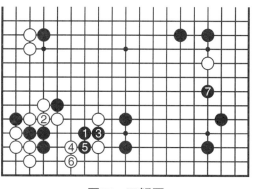

圖三　正解圖

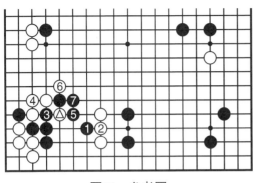

圖四　參考圖

當黑1刺時白②在右邊接上，則黑就可以在3位斷打了，白④位接上後，黑5征吃白一子，由於前面有黑1和白②的次序交換，白△無法逃脫，這樣結果白棋更壞。

第二十一型　白先

圖一

圖一　戰鬥在下面進行，白棋能否形成外勢，就要看如何運用次序了。

圖二　失敗圖

白①跳起，黑2壓，白③再長已沒有什麼用了，黑4扳後白⑤點上，沒有用處，反而讓黑6加厚了外勢。白①等兩子顯得很單薄，中盤白棋將苦戰。

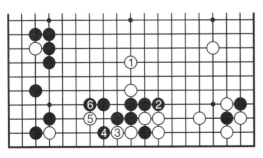

圖二　失敗圖

圖三 正解圖 白①應該先在下面長出再③位點，以後白⑤、⑦作為棄子，等黑8長出後白再於⑨位枷，可以形成外勢和右邊相配合，白棋中盤優勢。

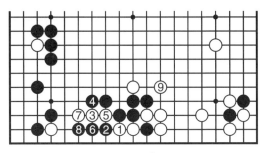

圖三 正解圖

第二十二型 白先

圖一 黑棋在右下邊◎位長出，白棋的對應關係到全局的厚薄，關鍵是要運用次序來突破黑棋。

圖一

圖二　失敗圖

白①打吃，著法不細，被黑2打上面兩子後再③位枷，黑由包打形成厚勢，白⑪在上面掛時黑12壓靠，左邊形成大模樣，顯然黑棋中盤成功。

圖三　正解圖

白①向旁邊長出是重要次序，這是上角有白棋、黑棋征子不利時的強手。黑4、6後白⑦長，再於⑨位曲，黑雖是「空三角」愚形，但出了頭，而且左邊四子黑棋將受攻擊，白棋成功。

圖四　參考圖

　　白①如果長出頭，次序不對了。黑2打吃白一子，經過白③、⑤後黑在左下角6位掛後上不安定。而白棋中間成了浮子，是負擔，中盤顯然不利。

圖四　參考圖

第二十三型　黑先

　　圖一　　白棋在⊙位刺，目的是要奪取黑棋根據地，黑棋用什麼次序對應才好呢？

　　圖二　失敗圖　黑1接太輕率，白②馬上擠，黑棋只好接上，白④跳起，黑棋整塊受攻，白棋將從中獲利。

圖一

圖二　失敗圖

圖三　**正解圖**　黑1先跨上才是正確次序，白②至白⑥後提得黑棋一子，但是黑7搶到了7位的跳，出路寬廣，中盤好下。

圖三　正解圖

第二十四型　白先

圖一　由於右下角黑棋尚未活淨，白棋只要次序得當，可利用黑棋這個弱點得便宜。

圖二　**失敗圖**　白①先打後直接在③位扳，黑4擋後白⑤虎，黑6團眼活棋，而且有A位的打，結果白棋無

圖一

圖二　失敗圖

味。

　　圖三　正解圖　白棋先
在①位點入，等黑2位壓後
再於③位打，黑4做活時白
⑤扳才是次序，這樣黑A位
扳，白B位虎，於是黑棋就
產生了C位的斷，留有餘
味。

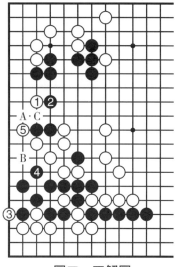

圖三　正解圖

第二十五型　黑先

　　圖一　此為兩位
高手的對局，白棋此
時有A位缺陷，但是
黑角上也有薄弱之
處，黑棋的攻擊關係
到次序。

圖一

圖二 失敗圖 黑1、3直接刺斷，攻擊白棋，白②接後至黑B是必然對應，此時黑棋角上的弱點就顯示出來了，白⑭靠，黑15扳必然，當黑17曲時，白⑱先斷，好次序，等到黑19應後白再⑳位曲下。以後黑若A位接，白B位扳，黑C、白D、黑E、白F後黑棋反而被攻，顯然不利。

圖三 正解圖 黑1先在下面壓是次序，白②扳後黑3退，白④跳起，補上面斷頭是不得已，以下黑5扳後，下面白棋受到攻擊，必將是黑棋走厚。黑全局優勢。

圖二 失敗圖

圖三 正解圖

圖四 參考圖 黑1、3後白④拖出，以下白棋已經失去了A位靠的下法，白⑫只好求活。對應至黑29，白雖然活了，但是中間兩子已經自然枯死，黑棋外勢完整，全局黑棋優勢明顯。

圖四 參考圖

第二十六型 黑先

圖一 這是兩位日本高手的對局，現在白於◎位沖，雖是「空三角」愚形，但是攻擊力很強，黑棋對應時不可大意，次序錯不得。

圖一

圖二　**失敗圖**　黑1擋下，白②透點，好手！黑3接後白④退回，黑棋整塊眼位不全，白棋將在攻擊的過程中加強左上一帶的大空，黑棋成功。

圖三　**參考圖**　黑棋脫先到上面1位沖，再於3位點，等白②、④應後再於5位擋，次序好！白⑥再點時黑不急於接，而是在7位斷，由於有了黑3一子引征，白⑧只能退，黑棋再於9位頂，11位擋後再13位壓，次序井然，最後得到15位大跳。這樣白棋只吃到兩子，黑棋外勢很大，而且留有A位的跨斷，顯然黑好！

圖二　失敗圖

圖三　正解圖

圖四　**實戰圖**　當黑棋在◉位刺時，白棋沒有應，而於左邊①位扳，是不得已的下法，黑立即在2位斷，以後4位沖，再6位斷，以下可以說是一系列次序，一絲不亂。白棋幾乎沒有選擇的餘地，只有跟在黑棋後面應，尤

其是黑 14、16 更為緊湊，至黑 34，黑左邊已活，上面也突出了白圍，白地所剩無幾，黑棋全局大優。

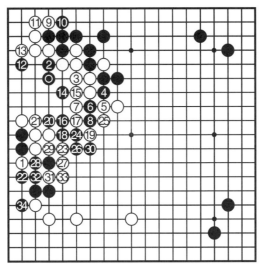

圖四 參考圖

第二十七型 黑先

圖一 白棋在⊘位刺，要搜黑棋的「根」。在日本稱此手為「獅身之蚤」，這是在黑棋征子不利時的手段。如果白棋征子不利，黑棋對應的次序很有講究。

圖二 失敗圖 黑棋在征子有利時1位接上太軟弱，白②、④渡過，黑棋顯然不利。

圖三 正解圖 在黑子征子

圖一

圖二　失敗圖

圖三　正解圖

有利時 1 位頂是好手，白②
斷，無理，黑 3 立，方向不能
錯。在以下對應中，白⑧連壓
一手的次序至關重要，黑 9 長
後白⑩擠，黑 11 斷，白棋將
在 A 位征子。

　　圖四　參考圖　正解圖中
白⑧沒有在 A 位壓一手而直接
擠，黑 9 曲是次序，白⑩接

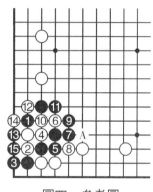

圖四　參考圖

上，黑 11 擋，雖然白⑫打，但由於黑 3 一子方向正確，
以下形成滾打包收，黑全殲白棋。從這個例子可以看到雙
方行棋次序的重要性。

第二十八型　黑先

　　圖一　這是兩位棋手的一盤實戰譜，黑棋現在於◉位
打，白棋因征子有利而在△位長出，黑棋如何對應，次序
是關鍵。

圖一

圖二 **失敗圖** 黑1直接枷，次序錯誤， 白②長出是次序，好！黑3扳，白④打，白⑥提黑◉一子，對應至白⑫，白在右邊形成廣大地域，全局白好。

圖二 失敗圖 ⑧=◉

圖三 **正解圖** 黑1先在右邊壓一手，等白②應後再於3位枷才是次序，白兩子已無法逃脫了，如白④硬要曲

圖三　正解圖

出，黑 5 擋後至黑 9
打，形成滾打包收，
由於上面有黑◎一
子，白棋征子不利。
黑棋成功。

圖四　參考圖

圖四　參考圖

當黑 1 壓進時白
②在左邊曲出，顯然
無理，黑 3 挖，白④
打，黑 5 撲，好次
序。白⑥提，黑 7 接
上，白下面全部被
吃。白棋不行。

第二十八型　白先

圖一

圖一　白棋要利
用黑棋 A 位的中斷
點，加上合理的次序
侵入左邊黑棋地域。

圖二 失敗圖

白棋先斷，次序
已錯了，黑2打後白
③再點，黑 4 接上
後，白棋已無後續手
段了。

圖二 失敗圖

圖三 正解圖

白①先在上面刺
才是次序，黑 2 接
上，以下白③長後於
⑤位先點，再⑦位扳
後⑨位入角，活棋。
著手不多，但過程、
次序井然，值得玩
味。

圖三 正解圖

圖四 參考圖

當白①點時，黑
2擋無理，此時白③
斷是好次序，黑 4
打，白⑤打，黑6只
好提，白⑦得以突
出，黑棋被分開，白
棋大成功。

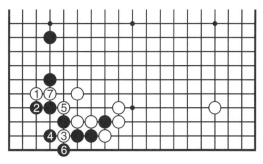

圖四 參考圖

圖一

第二十九型　白先

圖一　戰鬥在下面進行，如白棋急於在上面A位靠下，將落後手，被黑棋在B位逼過來下面白棋要求活，現在白棋如何運用次序在下面的戰鬥中佔得便宜。

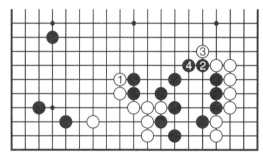

圖二　失敗圖

圖二　失敗圖

白①壓是要點，但黑2、4以後已成活形，沒有負擔了。

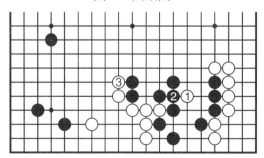

圖三　正解圖

圖三　正解圖

白棋應在①位先點一手，後再於③位長才是好次序，黑棋一時不能淨活，黑以後行棋有種種顧慮。

圖四　參考圖

白①點時黑不願在 4 位接而於 2 位壓，白③就斷，黑 4 仍要接上，白⑤打，至黑 8 只好接，白棋在右邊得利後，仍可於左邊⑨位壓出。

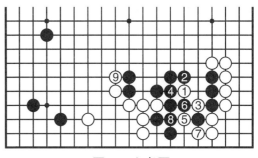

圖四　參考圖

第三十型　白先

圖一　佈局早已結束，經過左下角的戰鬥，白棋盤面稍佔優勢，以後白棋如何進一步發揮自己的優勢呢？次序是關鍵。

圖一

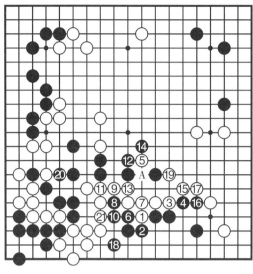

圖二　失敗圖

　　白①防斷，黑2擋後白③、黑4是必然手法，此時白⑤刺是次序有誤，為時已晚。黑棋經過了一系列交換後，沒有在A位應，而於12位長，這樣以下是雙方必然對應，至白㉑，黑棋下到外面，形勢大好。白棋原來的優勢消失殆盡。

圖三　正解圖

圖三　正解圖

　　白①先點後再於③位虎才是正確次序，這樣至白⑨頂時，黑棋只有10位上曲，黑棋外面形勢就沒有上圖那樣厚實了，白棋依然掌控全局形勢。

第三十一型 白先

　　圖一　這是一盤兩位高手的對局，此時戰鬥在左下角進行，白棋如何安排好自己的次序是關鍵。

圖一

　　圖二　失敗圖

　　白①先後再於③位挖是次序錯誤，黑棋沒有在A位應，而是抓住機會於4位點，白⑤接，黑6打，白⑦接，這樣黑10就先手提得白兩子，很厚。以下白在

圖二　失敗圖

⑪位扳，黑12跳後全盤黑棋優勢明顯。

圖三　正解圖

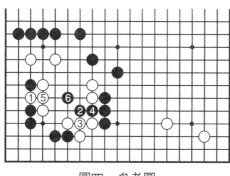

圖四　參考圖

圖三　正解圖

白棋先於①位挖，經過③、4後再於⑤位跨下是正確次序，以下是正常對應，至白⑬打，黑14提後白棋已活，白立即脫先在15位搶佔大場，這樣黑棋右邊三子的外勢效率太低，全盤白棋有望。

圖四　參考圖

黑2點時白③在下面接，無理。黑4連回，白⑤不得不接，被黑6尖出後，白棋大塊成崩潰形，比失敗圖形勢更壞。

第三十二型　白先

圖一

圖一

白棋上面要求活就在⊙位夾，黑棋在●位反夾，雖然嚴厲，但也有些無理，白棋如何取得最高效率，次序很重要。

圖二 失敗圖

白①直接斷，黑2打，白③接上，以後黑再6位壓，是次序。白⑦只有後手做活了，以後白如A位長出，黑棋仍可以B位枷，白棋僅僅做活而已，外勢全失。

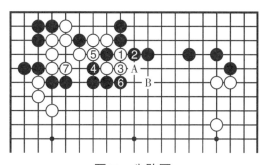

圖二 失敗圖

圖三 正解圖

白①先在下面挖是巧妙的次序，黑2打後只能在4位接上，白棋再於⑤位斷，黑8只能壓，如⑨位沖，白則8位曲出，黑棋不可收拾。白⑨做活，黑10要防白從此處扳出不可省。這樣白棋得以先手做活，效率相當高。

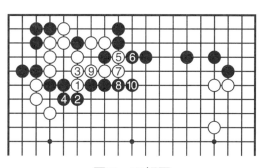

圖三 正解圖

圖四 參考圖(一)

當白⑤打時黑

圖四 參考圖(一)

在6位打，白⑦就長出來，黑8打，白⑨曲，以後黑棋如果提，白可A位斷，黑氣很緊不好處理，白棋成功。

圖五　參考圖㈡

白③長進，黑4在上面打，白⑤曲，以下對應至黑10，黑雖然包住了白棋，但是留有 A、 B、 C 三處中斷點，白棋大可一戰。

圖五　參考圖㈡　　⑪＝◉

第三十三型　白先

圖一　這是高手之間的一盤對局，白棋有 A 位的挖斷，白棋在補斷之前應運用次序取得一些利益。

圖二　失敗圖㈠

白①虎補斷，黑2跳是好棋，對應至白⑦，白棋落了

圖一　　　　　　圖二　失敗圖㈠

後手，黑棋搶到在左上角8位尖，白⑨刺後再於位刺，黑棋不接而於12位跳出，白棋角上四子已死，損失慘重。

　　圖三　失敗圖㈡　上圖中的白①到上面挖，黑2退，好！白③長出，以下對應至黑12，上面白棋被完全封鎖，而且尚需補活。下面又要防黑棋A位拋劫，顯然結果白棋不利。

　　圖四　正解圖　白①一開始即在上面挖才是絕好次序，黑2退後再4位扳，白⑤、⑦搶在角上先手做活，以後再轉到下面⑨位補中斷點，白㉑後，由於右上邊有白棋兩子，黑棋的外勢無用，不能成為大空，全局白優。

圖三　失敗圖㈡　　　　　　圖四　正解圖

　　圖五　參考圖㈠　白①挖時黑2打，白③就到下面，至白⑨補斷，黑棋後手在10位補角，白⑪在上面小飛，安定了上面兩子以後，還有白A、黑B、白C、黑D的交

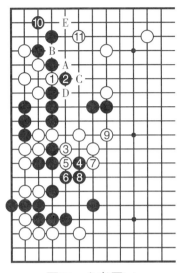

圖五 參考圖(一)

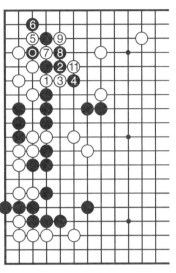

圖六 參考圖(二)

換和E位尖，黑棋總要緊氣吃白棋，雙方得失和圖二成鮮明對比。

　　圖六　參考圖(二)　圖四中黑6不接而改在此圖中6位反打，白⑦提，黑8打，白⑨打又是好次序，白⑪以後，黑棋下面已無好應手了。

　　圖七　參考圖(三)　圖四中黑8不在A位擋而到下面挖斷，白就⑨位曲，以下都

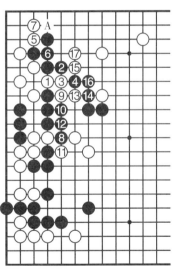

圖七 參考圖(三)

是黑棋不得不應的次序，至白⑰吃去上面五子黑棋，顯然白大成功。

第三十四型 黑先

圖一 全局白棋似乎實利很大，黑棋是以外勢與其對抗，但左下角數枚殘子尚有餘味，只要次序運用得當，不好形勢將傾向白棋一方。

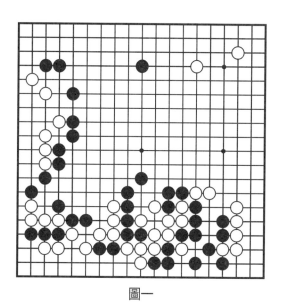

圖一

圖二 失敗圖㈠

黑 1 立下似是而非，白②緊貼，黑 3 虎，白④先打後再⑥位扳，黑棋已被吃，顯然失敗。

圖二 失敗圖㈠

圖三　失敗圖㈡

圖四　正解圖

圖五　參考圖㈠

圖三　失敗圖㈡

黑1先在角上曲是好次序，再於3位點也似是而非，白④擋是好手，黑5退回後，白⑥、⑧連扳，黑棋仍不成功。

圖四　正解圖

黑1曲後再於3位斷一手才是正確次序，黑5打時，白如提黑3一子，黑可⑥位做劫，白④立，黑再於7位打，白⑧位接，黑9扳後，A位的做劫和B位緊氣吃上面四子各得其一。黑棋成功。

圖五　參考圖㈠

黑3斷時白④打吃黑四子。黑5再於右邊扳，是必要次序，白⑥打，黑7長，準備棄兩子黑棋，妙手！白⑧提後，黑9、11可吃去

白一子穿通了白棋，其中白⑧如在11位接，則黑⑧位接成為大劫，白總不利。

　　圖六　參考圖㈡

　　當上圖中白⑥改在此圖中擋，黑7先斷打，白⑧接上，黑9再打，白⑩只有

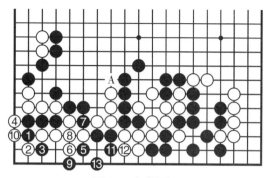

圖六　參考圖㈡

提，黑11曲下，次序好！白⑫擋，將成為「天下劫」，白棋很難應。白⑫如在13位點，則黑A位緊氣。

第三十五型　白先

　　圖一　這是一盤兩位高手之間的對局，黑1跳起，攻擊下面五子白棋，而且右上邊兩子白棋也不安定，白棋如何運用次序來處理是關鍵。

圖一

圖二 失敗圖(一)

白棋①、③、⑤連跳太簡單了，雖然兩處白棋似乎連接上了，但黑棋仍有A、B、C等處的沖擊手段，最主要的是，黑棋由2、4、6的行棋在左邊形成了勢力，對白顯然不利。

圖二 失敗圖(一)

圖三 失敗圖(二)

白①飛為搶出頭，但黑棋只要簡單地長，對應至黑8，形勢和圖一大同小異，白棋也沒什麼便宜。

圖三 失敗圖(二)

圖四　失敗圖㈢

白③扳比前兩圖積極，但是黑4反扳後白⑤長，雙方對應至黑10，白棋較前圖厚實，但是黑棋也相應增強了，黑在面數子得到很好的處理。白棋無所得。

圖五　正解圖

白①先在右邊點一手是次序，以下就產生了一系列的變化，黑2上長是必然的反擊，白③上靠是白①之後的次序，黑4長，白⑤再飛，黑6長，白⑦扳後，當黑10虎補時，白棋由於有了白③、黑4的交換，黑棋A位沖，白棋可從B位退，這樣就可以在⑪位曲，黑12虎後白位⑬飛，全局白棋形勢有望。

圖四　失敗圖㈢

圖五　正解圖

圖六　參考圖㈠

圖六　參考圖㈠

圖六　參考圖㈠

當白③靠時黑4在左邊跳，白⑤就扳，黑6只有接上，這樣白⑦接上後兩處聯絡完整，而且白棋對黑棋還有A位的飛壓和B位的鎮等手段。

圖七　參考圖㈡

圖七　參考圖㈡

圖七　參考圖㈡

圖五中的黑4在此圖中1位扳出，態度強硬，白②先飛再於④位斷，等黑7位接後才⑧位扳出，次序好極，黑9反扳，白斷是好手，對應至白㉔，下面白棋已活淨，而黑棋中間一塊尚需做活，白棋上面又有A、B兩處餘味，顯然全局白好。

　　圖八　參考圖㈢　綜上所述，黑棋只好採取棄子戰術，先於 2 位碰一手，也是棄子戰術前佔便宜的次序。以後黑4、6、8、12一系列手法均是棄子下法，雖然黑棋得到外勢，但總未活淨，而且有 A 位的中斷點，白棋上面兩子決不至於死，所以全局白棋有利，這全是圖四中白①、③次序正確的結果。

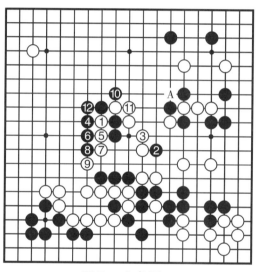

圖八　參考圖㈢

第六章　收官的次序

　　一盤棋到了收官階段，次序問題就更加突出了。尤其是細棋，一個次序的失誤，就可能損失一兩目，導致在佈局、中盤費盡心機取得的優勢毀於一著。

　　收官的次序可以分為兩種：一種是全局的收官，一般來說是先搶收雙方先手，續之再收最大的逆官子，而單方先手多為保留；另一種是局部運用次序巧妙地取得先手，或佔得幾目便宜，往往可以扭轉全局的勝負。

　　在收官階段，所謂翻盤的局面屢見不鮮，這和次序的運用是分不開的。

第一型　白先

　　圖一　白棋在黑棋內部有△一子，如何運用次序使這一子發揮出光輝來。

圖一

圖二　失敗圖

圖二　失敗圖

白①先在角上扳，次序錯了，黑2打後白③再斷已遲，黑4在下面打是好手，白棋一無所得。

圖三　正解圖

圖三　正解圖

白①在裡面斷，黑2只能在左邊打，白③再立下是次序，黑4提白子，白⑤打吃黑兩子，收穫不小。

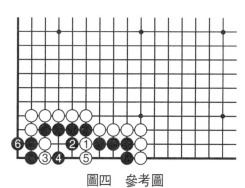

圖四　參考圖

圖四　參考圖

在白③擋下時黑4尖打進行抵抗，白即⑤位立下，成了「金雞獨立」形，黑棋左邊四子被吃，而且還要後手6位做活，黑吃虧更大。

第二型　白先

圖一　白棋要運用次序在角上取得最大利益才算成

功。

圖二　失敗圖㈠　白①打太輕率，黑2反打，後再於
4位補活，白棋所獲利益不大。

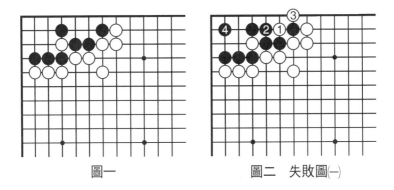

圖一　　　　　　　　圖二　失敗圖㈠

圖三　失敗圖㈡　白①先長出，再於③位斷是手筋，
但次序錯了，黑6粘上後白棋只比前圖多了兩目而已，便
宜不大。

圖四　正解圖　白①先打才是正確次序，黑2只能提
白一子，白③雙打，黑4後手補活，這樣比圖一便宜四目
之多。其中黑2如在③位接，白即2位長出，黑棋將失去
下面三子。

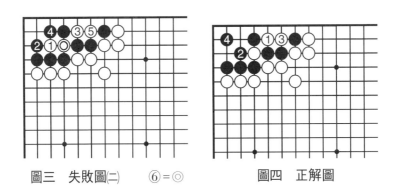

圖三　失敗圖㈡　　⑥＝◎　　　　圖四　正解圖

第三型 黑先

圖一 黑棋如簡單地在A位沖,白B位擋,黑棋不過先手一目而已,如何利用白棋的中斷點,合理地運用次序多得一點呢?

圖二 失敗圖 黑1托是次序錯誤,白②打後黑3斷已遲了,且白④提後黑棋並無對應手段。而白棋由上圖的七目變成了本圖九目,黑棋大失敗。

圖三 正解圖 黑1先在裡面斷才是正確次序,白②打,黑再3位托,白棋5位不入子,只好④位打,這樣至白⑥,黑棋仍然是先手,但白角只剩五目了。

圖一

圖二 失敗圖

圖三 正解圖

第四型　白先

圖一　黑棋似無攻擊之處，但此時外氣已緊，這樣白△一子就可以在正確次序下發揮作用。

圖一

圖二　失敗圖

白①先頂是次序錯誤，黑2打，白③斷已無用了。等黑6提白一子後，白棋無所獲。

圖二　失敗圖

圖三　正解圖

白①先斷是正確次序，黑2只有打，白③立下又是好手，黑4打時白⑤再頂，黑6只有提白兩子，白⑦位倒撲黑子且是先手，收官便宜不少。

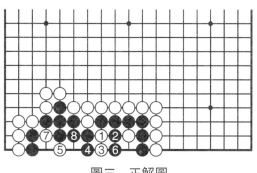

圖三　正解圖

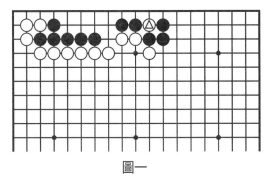

圖一

第五型 白先

圖一 白棋要透過次序,利用自己殘留的一子來取得收官便宜。

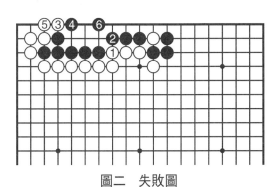

圖二 失敗圖

圖二 失敗圖

白先在①位擠後再於③位扳,然後⑤位接,雖是先手正常收官,但便宜不大。

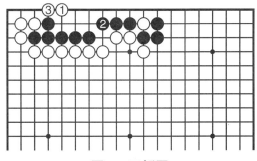

圖三 正解圖

圖三 正解圖

白①先點才是次序,黑2退是正應,白③連回一子,收穫不小。

圖四　參考圖

白①點時黑2擋
不讓渡過，是無理之
棋。白③扳下，由以
下一系列巧妙次序，
形成雙活將黑空化為
烏有。

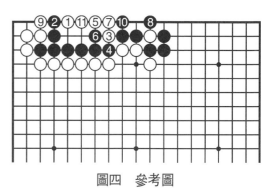

圖四　參考圖

第六型　白先

　　圖一　白棋右邊一子⚉在收官中可以運用次序取得便
宜。

　　圖二　失敗圖　白①扳，黑2擋，白③只好接，黑4
立下只是一般的收官，白棋談不上有什麼便宜。

　　圖三　正解圖　白①先打一手再於③位扳入才是正確
次序，黑4扳時白⑤夾不是好手，黑6接上，白⑦打，黑
棋角部全失。白棋成功。

圖一

圖二　失敗圖

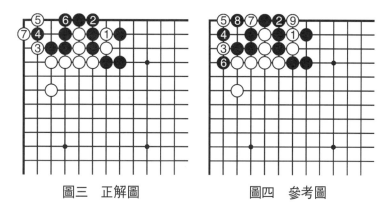

圖三　正解圖　　　　　圖四　參考圖

圖四　參考圖　當白⑤夾時黑6打，白⑦撲是次序，黑9打，黑四子接不歸，損失慘重。

圖一

第七型　白先

圖一　白棋運用合理的次序來進行收官。請注意黑棋內部兩子白棋的利用。

圖二　失敗圖

圖二　失敗圖

白①先撲入，黑2提，白③打，黑4接，以後至黑8撲，白棋無所獲，關鍵是次序錯了。

圖三　正解圖

白①先立下，等黑2扳阻渡時，再於③位撲才是正確次序，黑4提後白⑤打，黑五子接不歸。

圖三　正解圖

圖四　參考圖

白①立時黑2接回五子，無理。白③渡過，黑4撲是常用手段，但在此處劫無用。當白⑦接後，黑棋已死。

圖四　參考圖

第八型　白先

圖一　白棋如何運用次序發揮白兩子最大作用，以取得最大利益。

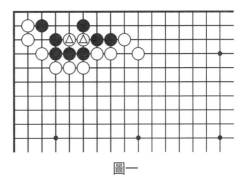

圖一

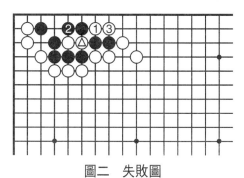

圖二 失敗圖

圖二 失敗圖

白①打,黑2只有提,白③打後黑4做活,利益不大。

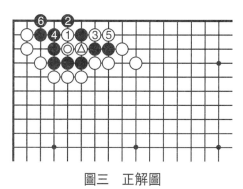

圖三 正解圖

圖三 正解圖

⑦=△ ❽=◎

白①先曲,黑2只有打,白③再打是好次序,黑4提,白⑤打時黑6不能接,只能立下求活。這樣白棋還搶到了先手提黑兩子。

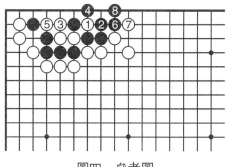

圖四 參考圖

圖四 參考圖

圖二中白①打時黑2反打,白③曲下,黑棋只有提子,白⑤吃去左邊黑棋數子,而黑棋還要後手在8位補活。白棋收官大佔便宜。

第九型　白先

圖一　黑棋的形
狀並不完整，白棋雖
然不能殺死黑棋，但
由合理的次序，即可
以獲得相當利益。

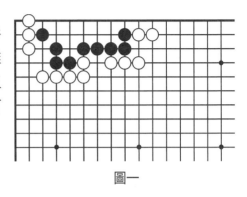

圖一

圖二　失敗圖
　　白①點似乎點到
要點，但黑2接上後
白棋再也找不到什麼
好的後續手段來對付
黑棋了。

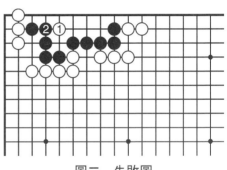

圖二　失敗圖

圖三　正解圖
　　白①先扳是好次
序，等黑2打後再於
③位嵌入，這樣經過
黑4至白⑦的交換
後，黑8不得不後手
補活，僅得四目。

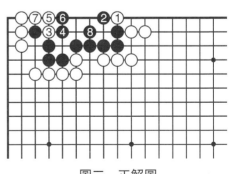

圖三　正解圖

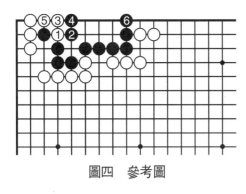

白①直接嵌入，黑2打，至白⑤接後，黑可在6位補活，成六目棋，顯然白棋沒有得到應得的便宜。

圖四 參考圖

第十型 白先

圖一 白棋在黑棋內部一子⊿尚有餘味，只要次序運用得好，就有用處。

圖二 失敗圖 白①立下，黑2曲是好手，以下白棋無任何手段了，對應至黑6，白棋沒有佔到什麼便宜。

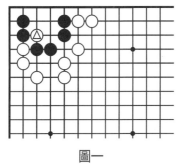

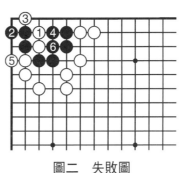

圖一　　　　　　　　圖二 失敗圖

圖三 正解圖 白棋在①位夾才是次序，黑2只有打，白③退，以後還有A位扳的先手。黑2如在③位打，則白可以2位長出，黑棋將崩潰。

圖四 參考圖 圖一中白①長時黑2緊氣，白③來，

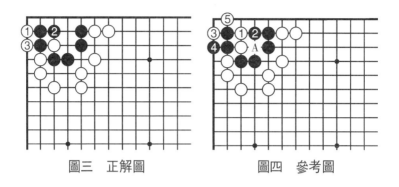

圖三　正解圖　　　　　　圖四　參考圖

黑4只有打，白⑤後形成劫爭，黑不划算。黑4如A位
打，白棋在4位退回，黑棋不活。

第十一型　白先

圖一　收官時角
上黑棋已無補氣了，
白棋可以利用◬一子
取得收官便宜，但次
序很有講究。

圖一

圖二　失敗圖
白①長出，無
謀，黑2擋，白③
打，以後白棋已無意
義了。白棋失敗。

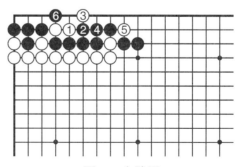

圖二　失敗圖

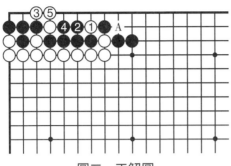

圖三　正解圖

圖三　正解圖

白①斷是次序，黑棋不得不在2位打，如黑於A位接，則白4位一長，即吃黑棋四子。以下白③扳，黑4打，白⑤接上後形成「金雞獨立」形，黑棋角上四子被吃。

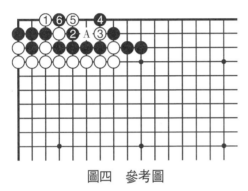

圖四　參考圖

圖四　參考圖

白①先扳是次序錯誤，黑2打，白③斷時黑④不再於A位打了，而是從上面打，這樣白⑤只能做劫了，不算全功。

第十二型　白先

圖一

圖一　白棋要透過次序，正確利用白△一子來取得便宜。

圖二　失敗圖

　　白①立下是常用手筋，但在此處次序錯了，黑2打吃，白③挖，黑4退，好手！對應至黑8，白棋所得只是穿下二子而已。其中黑4如在⑤位擋，白棋即於4位雙打，黑棋不行。

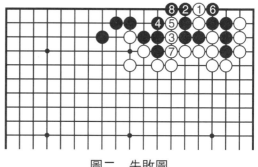

圖二　失敗圖

圖三　正解圖

　　白①先挖，黑2只好在下面打，此時白③再立下才是正確次序，黑4提白①，白⑤可吃去角上四子黑棋。

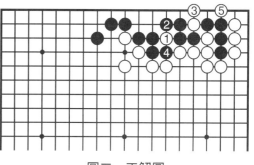

圖三　正解圖

圖四　參考圖

　　上圖中白③立時黑在4位打，白就⑤位斷，黑6只好提白兩子，白⑦形成「雙倒撲」，這樣可以先手吃去黑左邊三子，比正解圖划算。

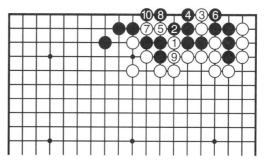

圖四　參考圖

第十三型　白先

圖一

圖一　角上黑棋似乎很完整，白棋要最大限度利用△一子，次序是關鍵，如僅僅在A位夾，不算便宜。

圖二　失敗圖　白①打，似是而非，次序不對。以下白③想撲黑棋，但黑4接上後，白⑤及黑6兩處必得一處，白棋幾乎無所得。

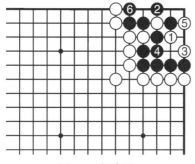

圖二　失敗圖

圖三　正解圖　白①先立下，讓黑2打後再於③位打才是次序，黑4提，白⑤尖，等黑6接後再⑦位撲又是次序，白⑨扳後，形成雙活。白棋成功。

圖四　參考圖　白①立時

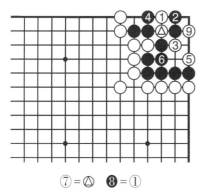

⑦＝△　❽＝①

圖三　正解圖

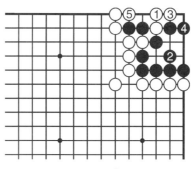

圖四　參考圖

黑2補活，白③曲也是次序，這樣至白⑤，白收穫巨大。

第十四型　白先

　　圖一　這是看似平常的收官，但次序一錯，就會失去應得到的目數。

圖一

　　圖二　失敗圖

　　白①扳是正常的官子，黑2跳，應法正確。黑如A位退，白即於2位點入，黑棋不能B位擋，如擋，請見參考圖解釋。

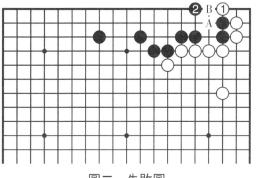

圖二　失敗圖

　　圖三　正解圖

　　白①點入是官子的巧妙次序，黑2頂，正應。以後至黑6，白棋取得先手便宜。

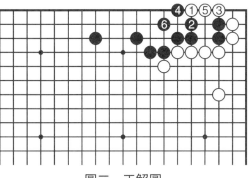

圖三　正解圖

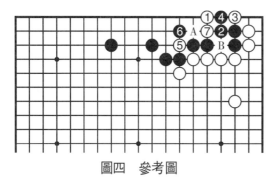

圖四 參考圖

圖四 參考圖

圖一中黑2在本圖中團，希望阻渡，白③扳，黑4打無理，白⑤斷是好次序，黑6是無奈之著，白⑦打後黑四子接不歸，損失慘重。

又黑6如在A位立，則白在6位貼下，黑仍然不行。白⑤如先在⑦位打，次序錯誤，黑B，白再⑤位時黑可在A位打吃白兩子，白不行。

第十五型　白先

圖一　角上白棋三子和黑棋四子拼氣，顯然白氣不夠，但不利用一下總不甘心，只要次序正確，就會有收穫。

圖二　失敗圖　白①按正常收官進行，黑2打，白③接，黑4好手！下至黑8後，黑棋不用在A、B兩處落子

圖一

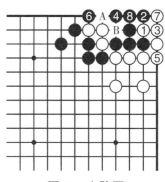

圖二　失敗圖

提白三子了，顯然得利。

　　圖三　正解圖　白1長進，好手，黑2緊氣時白③托是次序，這樣至白⑤，白使黑棋花三手提取白子，已得到便宜，以後A位接還有兩目。

　　圖四　參考圖　白①飛入角，黑2、4仍要吃白三子，比圖二白棋至白⑤多了四目，和圖三所得差不多，但是後手，所以圖三次序應為正解。

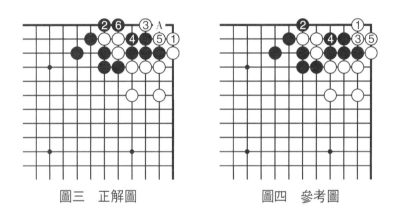

圖三　正解圖　　　　　圖四　參考圖

第十六型　黑先

　　圖一　黑棋只要次序正確，就可利用◉一子黑棋的餘味得到官子利益。

圖一

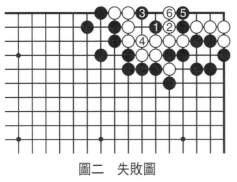

圖二 失敗圖

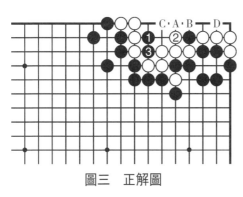

圖三 正解圖

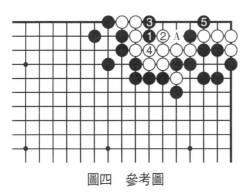

圖四 參考圖

圖二 失敗圖

黑1靠，似是而非，白②打吃後黑3尖頂，白④接上，黑5位立，被白⑥打後，黑棋無後續手段，反而幫白棋把缺陷補好了。

圖三 正解圖

黑1看似俗手，但此時是最有效的次序，白②只有打，黑3吃得左邊四子白棋。以後黑棋還有先手黑A、白B、黑C、白D的手段，先後共可得十七目官子。

圖四 參考圖

白②不滿意前圖結果，在此圖中擋上，黑3先在上面打一手是次序，白④接無理，黑5接後淨殺白棋。白②如④位接，黑即A位長出，白無應手。

第十七型 黑先

圖一 黑棋按次序利用白棋角的缺陷先手得到官子便宜。

圖二 失敗圖

黑1扳，次序不對，白②擋後，黑3虎似是好形，但白④在右邊飛入得利後上邊黑棋也沒有什麼了不起的手段。雖然黑9取得先手，但利益不大。

圖三 正解圖

黑1在上面先托再3位立下後於右邊5位飛入是次序。白⑥擋後黑又到上邊7位退，白為防黑A位夾入不得不⑧位立下，黑又於右邊9位退，白只得位補活。黑棋一邊一子，次序井然有趣。

圖一

圖二 失敗圖

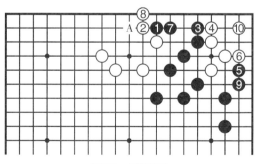

圖三 正解圖

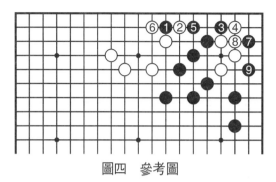

圖四 參考圖

圖四 參考圖

當黑1托時，白②外扳無理，黑3立即向角內扳，白④擋，黑5夾白②一子，白⑥防黑在此處長出，黑7點、黑9飛後，白角不活，白損失慘重。

第十八型 黑先

圖一

圖一 白棋在△位打是錯著，黑棋有機可乘，但次序不能錯。

圖二 失敗圖

圖二 失敗圖

黑1接是不動腦筋的下法，白②平後，黑棋沒有一點收官便宜。

圖三　正解圖

黑 1 點，白②擋，黑 3 打，白⑤挖，連續三手一氣呵成，次序井然，白⑥只好拋劫，此劫黑輕白重。白④如在 A 位挖，黑即 5 位挖，白⑥位不入子，連此劫都打不成了。

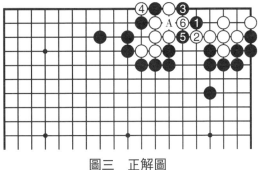

圖三　正解圖

圖四　參考圖

前圖中黑 3 時白④位打，黑 5 位提，白⑥接後至黑 9 接上，白⑩要做活，只剩下兩目棋，黑棋大便宜。

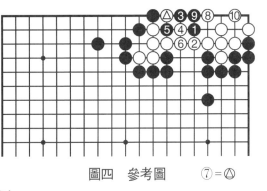

圖四　參考圖　　　⑦＝△

第十九型　黑先

圖一　這是一個常見形狀，黑棋要利用白棋氣緊的缺陷，將白棋壓縮到最小程度。

圖一

　　圖二　失敗圖　黑1扳，白②接，黑3脫先，以後白④打，黑5接上，白棋角上成了七目空，黑棋沒有什麼便宜。

　　圖三　正解圖　黑1點在白三子中間的要點是次序，白②頂是正應，黑3扳，白④阻渡，以後黑棋可以脫先他投，如要進行下去，黑5接，白⑥提，黑7打，白⑧接上，白角上剩下五目，黑棋比上圖便宜兩目。

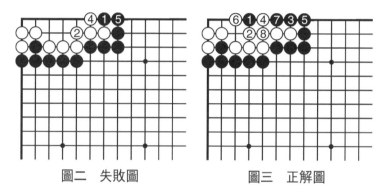

圖二　失敗圖　　　　　　圖三　正解圖

　　圖四　參考圖　黑1點時，白②尖頂無理，被黑3位斷後，白④防倒撲，黑5打，白棋角上全死。白②如在4位接，則黑仍在3位斷，白棋不行。

圖四　參考圖

第二十型　白先

　　圖一　白棋可以透過次序，利用角上兩子死棋取得收子便宜。

　　圖二　失敗圖　白①扳，黑2提去兩子白棋，什麼也沒有得到，下棋總要動點腦筋才好！

　　　　　圖一　　　　　　　　　　圖二　失敗圖

　　圖三　正解圖　白①先長一手，等黑2應後再於上面3位扳才是次序，黑4曲應是正著。以後白棋要在A位補掉一目棋。

　　圖四　當上圖中白③扳時，黑棋在此圖中4位打，白⑤就在恰當時機夾入，黑棋損失達四目之多。

　　圖三　正解圖　　　　　　　　　　圖四

第二十一型 黑先

圖一

圖一 黑棋如何利用次序，最大便宜地佔得收官便宜。

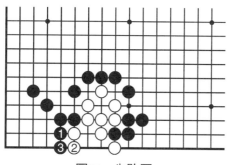

圖二 失敗圖

圖二 失敗圖

黑1直接在外面擋下，白②立後，黑3是後手。黑1如不擋，被白棋3位沖出太大。

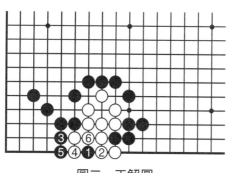

圖三 正解圖

圖三 正解圖

黑1先點是絕好次序，白②只好接上，以防黑在此處破眼，黑3擋，白④後黑5在外面先手打，比上圖便宜了一手棋。

第二十二型　白先

圖一　白棋只要次序正確，可以利用黑棋的中斷點取得官子便宜。

圖一

圖二　失敗圖

白①先立是次序錯誤，黑2緊貼是好手，白③斷時已遲，黑4從正面打，白棋一無所獲。

圖二　失敗圖

圖三　正解圖

白①先斷，等黑2打後再於③位立下是次序，黑4尖，是損失最小的正應，白⑤立下，黑棋角上兩子被吃。

圖三　正解圖

圖一

圖四 參考圖(一)

白③立時黑4也立,失誤!白⑤撲入後再⑦位打,黑三子接不歸,損失更大。

圖二 失敗圖

圖五 參考圖(二)

當白③立下時黑4接上,無理!白5扳,黑6提,白⑦做劫,此劫白輕黑重,顯然不是正解。

第二十三型 黑先

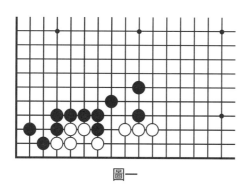

圖一

圖一 黑棋要利用合理次序取得最大利益。

圖二　失敗圖

黑①直接扳，白②應是好手，這樣白棋沒有得到什麼好處。

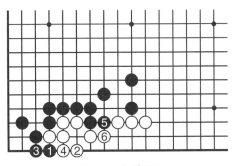

圖二　失敗圖

圖三　正解圖

黑1先扳再於3位點是好次序，對應至白⑧是先手，比前圖多取得了兩目利益。

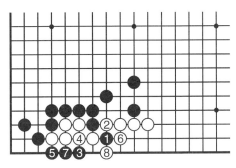

圖三　正解圖

圖四　參考圖

黑1雖然扳了，但黑3打是錯著，對應至白⑧，和失敗圖一樣損失了兩目。

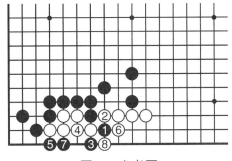

圖四　參考圖

第二十四型 黑先

圖一

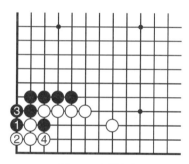

圖二 失敗圖

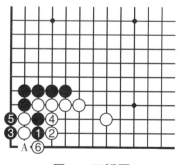

圖三 正解圖

圖一 黑棋在白棋內有◉一子，要能利用這一子以取得官子便宜才好！但次序是關鍵。

圖二 失敗圖 黑1扳是無謀之著，白②打後再於④位吃黑一子，黑棋談不上佔了什麼便宜。

圖三 正解圖 黑1先長，多棄一子是妙手，白②夾，黑3於角上夾是次序，白④打，黑5打後比上圖多三目。白④如在5位打，則黑於A位做劫，此劫白重黑輕，自然是白棋吃虧。

圖四 參考圖 黑1長時白②如在角上立，無理！黑3跳後再於5位扳是次序，白棋角部反被吃。

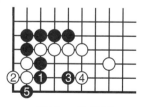

圖四 參考圖

第二十五型　白先

　　圖一　白棋有⚫一子硬腿，黑棋又有斷頭的缺陷，白只要次序恰當，是有便宜可得的。

　　圖二　失敗圖　白①沖太平淡了，黑2擋後，角上黑棋成了六目棋，白棋僅僅沖得一目棋而已。

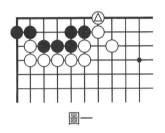

圖一

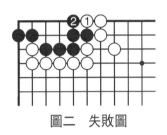

圖二　失敗圖

　　圖三　正解圖　白①先斷一手是次序，黑2只有打，白③托，好手！黑4提一子，白⑤先手接。黑棋角上只有四目，白棋便宜兩目。

　　圖四　參考圖　白①先托後再於③位斷是次序顛倒了，黑4提取白棋後也無後續手段。以後白A、黑B，黑棋反而成了七目棋。

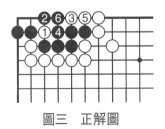

圖三　正解圖

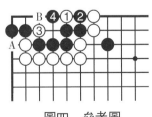

圖四　參考圖

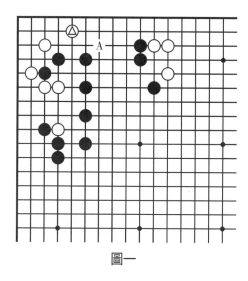

圖一

第二十六型 黑先

圖一 白棋△一子飛入黑空搶官子，黑棋如何最有效地阻止白棋於A位進一步飛入，這關係到次序。

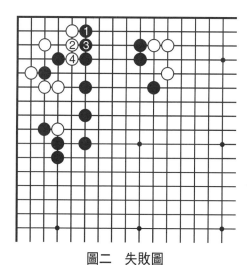

圖二 失敗圖

圖二 失敗圖

黑1直接擋下，白②上沖，黑3只有接，白④沖斷黑棋。左邊兩子黑棋被吃，損失不少。

圖三　正解圖

黑1先扳，等白②打後黑3接，白④只能外面打，之後黑再於5位沖，黑7再斷打、黑9再每送一子次序井然，以後至黑13，黑棋不僅擋住白棋，還保住了自己的兩子，這是次序正確的結果。

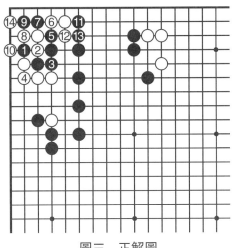

圖三　正解圖

圖四　參考圖

當白②沖時黑3團，白④退，黑5再擋，黑雖保住了兩子，但是後手，不算成功。

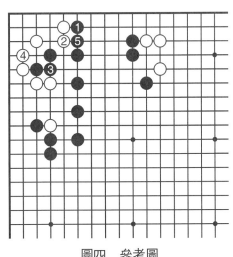

圖四　參考圖

第二十七型　白先

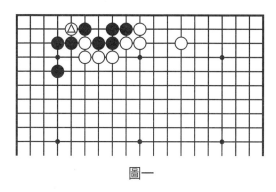

圖一

圖一　白棋如何發揮△一子的殘留作用，這就體現出次序的重要了。

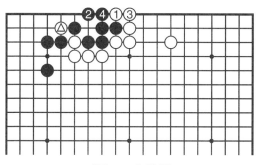

圖二　失敗圖

圖二　失敗圖

白①扳，黑2做眼是正應，白③接後黑4團，白棋一子沒有發揮任何作用。

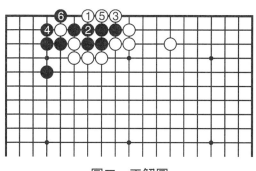

圖三　正解圖

圖三　正解圖

白①先點，黑2只有接，白③再扳，次序正確。黑4打，白⑤接上，黑6提，和上圖相比同樣是先手，但白棋多得四目。

圖四　失敗圖

白①先在左邊打，似是而非，黑2接後，白③再扳對應至黑6，結果白棋比正解圖少便宜兩目。

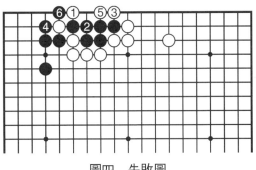

圖四　失敗圖

第二十八型　黑先

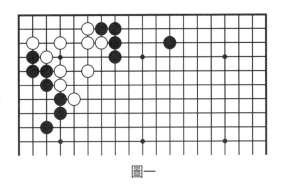

圖一

圖一　黑棋如何

在角上取得先手收官，而且多得一目的利益，請注意次序。

圖二　失敗圖

黑1直接扳入，白②打後黑3接，白在④位補，是好手，這樣A位不怕黑棋在此處打了。左邊黑5、7只能落後手了。

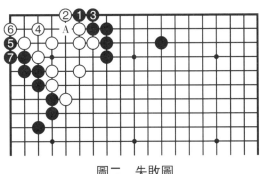

圖二　失敗圖

圖三 正解圖

黑1先在白棋內部點一手，等白②接上後再於右邊扳粘，這樣至白，白棋落了後手，而且比前圖少了一目。

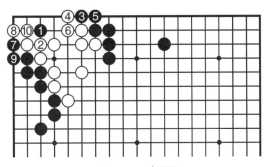

圖三 正解圖

圖四 參考圖

當黑1點時白②長是無理手，黑3打，白④接，黑5夾，好手！白只能⑥位打，黑7打，白棋比前圖更吃虧。其中白⑥如在7位阻渡，黑即於 A 位做劫，白不行。

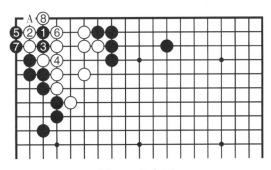

圖四 參考圖

第二十九型 白先

圖一 白棋要在收官中取得先手，次序很重要。

圖二　失敗圖　白①直接擋，黑２立下，白③擋是後手，如不擋，黑於③位沖出，可先手得六目。

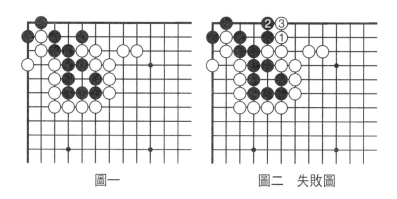

圖一　　　　　　　　　圖二　失敗圖

圖三　正解圖　白①先點，等黑２接後再於③位擋，好次序，黑４，白⑤是先手打。黑棋裡面同樣是兩目，但是後手。

圖四　參考圖　白①時黑２向外長，是過分抵抗，白③擠入，黑４繼續長，白⑤擋，黑６曲下，白⑦破眼，黑８只有打，白⑨提劫，此劫關係到整塊黑棋的死活，自然對黑棋來說沒有必要。

圖三　正解圖　　　　　圖四　參考圖

第三十型　黑先或白先

圖一

圖一　此圖為典型的收官次序圖，以下分析黑先或白先各自次序的得失。

圖二　黑先A

圖二　黑先A

黑棋可以從八個方向向白空內沖入，每沖一步，黑棋後手可破白棋一目，但有了第二手的進一步利益，所以沖入的次序不同，結果也不同。現在黑從右邊開始沖下，白棋從左邊擋起，至黑11，白棋得三十目。

圖三　黑先B

黑棋從左邊先沖入，依次向右邊沖過去，白棋逐個擋了下去，對應至黑15，白只得到二十八目。比前圖少了兩目，可見黑棋應按此圖次序收官。

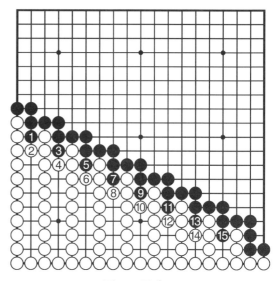

圖三　黑先B

圖四　白先A

白①從左邊開始擋，黑2從右邊沖下，再依次向左邊沖入，進行到白結果白棋得到二十九日。

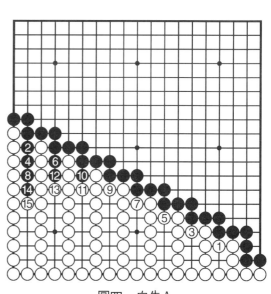

圖四　白先A

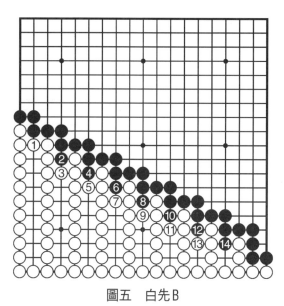

圖五　白先B

圖五　白先B

圖五　白先B

白棋從右邊開始擋，黑棋依次沖下去，對應於黑14，白棋總計仍只得到二十九目。但此圖結果是黑棋後手，所以白棋應按此圖次序收官才是正解。

第三十一型　白先

圖一

圖一　盤面上只剩下四處官子了，白棋對A、B、C、D四處收官的次序要注意。

圖二　失敗圖

白①位是六目，但是後手，被黑先手在上角搶得先手四目，再進收左下角三目，白棋最後收得左上角三目，共得到九目。

圖二　失敗圖

圖三　正解圖

白①、③先收上面雙方先手四目，再收左下角的單方先手三目，最後才提黑一子，黑棋只收到了最後三目，這樣白棋共得到十三目，比上圖多得四目。

圖三　正解圖

第三十二型　黑先

圖一

圖二

圖一　黑棋對A、B、C、D四處最後的官子應按什麼次序來收。

圖二　黑1在左上角扳是單方先手，但不影響白棋的死活，白②脫先搶到右下角的雙方先手四目後，再回到左上角應⑥、⑧。黑棋雖然在9位收得雙方後手六目，白雖收得雙方後手四目，但吃虧在前。

圖三　正解圖

黑1先在右下角扳才是正確次序，因為黑3接後直接影響白棋死活，白④不得不應。然後黑5再於左上角扳。至白，黑棋比前圖多收得四目。

圖三　正解圖

第三十三型　白先

圖一　盤面上剩下了A、B、C、D四處官子，白棋按什麼次序收官才不吃虧呢？

圖一

圖二 失敗圖

圖二 失敗圖

白①接，從數字上來說是最大的後手七目，但次序錯了，黑棋立即搶到左下角的2位扳，等白⑦接後，又搶到右下角的先手扳，最後10位提白一子，共得十五目，比白棋多八目。

圖三 正解圖

圖三 正解圖

白①先逆收官子五目，黑4、白⑤後，黑棋下去右上角補，白棋於⑦位提一子，這個次序黑白各得十一目。白棋比上圖多得四目。

第三十四型　黑先

圖一

圖一　盤面上剩下 A、B、C 三處官子，黑棋應按什麼次序收官就要仔細計算一下才行。

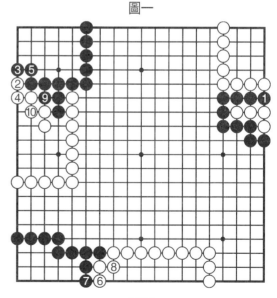

圖二

圖二　黑 1 在右上邊提白四子得八目，但是後手，白②搶先在左上角扳粘，得三目後再⑥、⑧得六目，共九目，結果黑棋共有三十九目，白棋有四十目，白棋多一目。

圖三　正解圖

由於④位的後手八目和5位的後手六目是兩處只能得到一處的，所以黑1的扳雖然是最小的官子，但在此時應先收這個逆收官，白④當然收八目。黑再收得後手六目，共計得九目，白棋只得了八目，雙方各有三十六目，成為和棋。

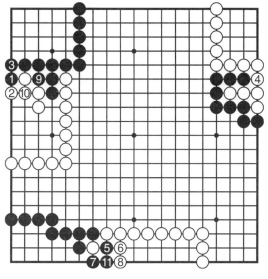

圖三　正解圖

第三十五型　黑先

圖一　盤面上只剩下A、B、C、D四處官子，黑棋要下出正確次序來，就要先計算出各處官子的大小，然後就不難做出決定了。

圖一

圖二　A位提白三子是六目，B處提白三子六目，加×處一目為七目。C處提白三子為六目，加上×××處兩目，所以是八目。D處提白三子六目，加上救回一子二目，以及直三中×位不用補棋一目，共計是九目。

圖二

圖三　綜上所計算，雖然四處均為後手，但大小有別，所以黑1先收右下角，得九目，再黑3得七目。白②得八目，白④得六目。計算後知黑棋16目，白棋14目，黑棋次序正確多得兩目。

圖三

圖一

圖二　分析圖

第三十六型　黑先

圖一　盤面已進入官子階段，目前黑棋形勢稍優，但要從優勢轉化為勝勢還需努力，這就要運用正確的收官次序，才能取得最後的勝利。

圖二　分析圖

首先左上角黑1位尖，或者白在此處尖，是雙方先手六目，右上角經過黑1到白⑤的交換，壓縮了白棋後黑7脫先，以後白⑧位打，黑9反打，白棋獲得的利益是九目半。再看左下邊黑1的擋，白棋如脫先，則黑3位接上後白棋成劫活，反之，白棋如先在1位長出，黑A位擋，白

B位扳，黑C位立，白棋不僅是先手活棋，而且獲得了七目利益。計算結果就可以定下按什麼次序收官了。

圖三　正解圖

綜合圖二所分析的三處收官目數的多少和先後手可知，黑棋全局收官的次序應為先在左上角小尖，再於左下角擋，逼白④退後，再右上角壓迫白棋後，搶到 21 位的逆收官十一目，將右上角後手九目半讓給白棋，最後全局黑棋一直保持優勢。

圖三　正解圖

第三十七型　黑先

圖一　這是一盤讓黑子三子的收官盤面，黑棋的收官次序要經過計算才行。

圖一

圖二 失敗圖

首先，黑1在上面斷，至黑5是後手八目，以下黑15局部又是一次失誤，應於位接才對，因為接後白要在A位應，所以是先手，以後15位也成為先手。白B位提，黑還可以在C位打一手後再於17位虎。

接著黑19位接又錯，應在D位才對。而白⑥次序也失誤了，應於E位提黑一子，黑角不活要後手補，就可以搶到先手到右下角F位扳，黑G位擋，白H位接上。這是盤面上最大的收官，是逆收官九目，相當於十八目。綜上所述可知，右下角是全盤勝負的關鍵。

圖二　失敗圖

圖三　正解圖

黑棋正確的收官次序應為先提右下角一子，是逆官子八目，白②接後，黑就立即搶佔右下角扳，這和②位是雙方各得一處的逆官子，白⑥必需補活。以後黑棋先手可飛入中腹，全盤優勢。

圖三　正解圖

第三十八型　白先

圖一　盤面上白棋稍優，但要把優勢保持到底是不容易的，關鍵是要掌握次序，要先把各處官子的大小以及先後手計算清楚，然後再下手。

圖一

圖三 正解圖

圖三 正解圖

圖二 失敗圖

白①沖下，以為是先手，但黑 2 機敏，跳入左上角，白棋已稍損，以下白⑦依然不悟再沖，黑 8 尖入角內，白⑨跳進黑角，黑棋由 10 至 20，在邊上做成「板六」，活棋。白雖然很大，但應先在左上角 A 位尖，和黑進行 B 位次序的交換再退。現在黑棋再一次抓住白棋次序失誤，到 24 位點，也是局部好次序。至黑 30 吃下白棋四子，收穫太大。白棋優勢喪失殆盡。

圖三 正解圖

白①先在左上角跳下，最大的收官。黑棋要確保中間大盤活棋，只好 2 位渡過，白棋經過右下角

的白③、黑4的次序
後，再於⑤位退回，
雖然右上角黑棋搶到
先手在左下角擋，但
最後結果全局仍是白
棋優勢。

第三十九型　白先

　　圖一　這是兩位
日本高手之間的對
局，現在黑棋在◉位
將白棋封住，蹭形成
大空，但白棋實空不
少，只要在收官子時
次序正確，就可以將
局面引向勝利。

圖一

　　圖二　實戰圖

　　白棋先由①至⑨
先手將黑棋中腹壓縮
到最低程度，白⑪開
始扭斷黑棋，進一步
對黑棋中腹加以侵
消。至黑20不得不
應，哪脫先白可20
位長進後在A位曲下
將斷下黑兩子。白取

圖二　實戰圖

得先手到左下角動手，黑28不得不立，否則白B位撲後再於28位扳，黑棋左邊不活。

　　圖三　實戰圖（接上圖）　白㉙得到先手搶到右上角和右邊先手搜刮黑空，這是次序，然後搶到左邊的㊼位挖，斷下黑棋兩子，形成十多目空，由於白棋官子次序正確，最後以六目優勢獲勝。

圖三　實戰圖

國家圖書館出版品預行編目資料

圍棋次序戰術與應用／馬自正　編著
　　——初版，——臺北市，品冠文化，2018〔民107.08〕
　　面；21公分 ——（圍棋輕鬆學；25）
　　ISBN 978－986－5734－83－1（平裝；）

1.圍棋
997.11　　　　　　　　　　　　　　　　　　107009293

圍棋次序戰術與應用

編　　著／馬自正

責任編輯／劉三珊

發 行 人／蔡孟甫

出 版 者／品冠文化出版社

社　　址／台北市北投區（石牌）致遠一路2段12巷1號

電　　話／（02）28233123 · 28236031 · 28236033

傳　　眞／（02）28272069

郵政劃撥／19346241

網　　址／www.dah-jaan.com.tw

E - mail／service@dah-jaan.com.tw

承 印 者／傳興印刷有限公司

裝　　訂／眾友企業公司

排 版 者／弘益電腦排版有限公司

授 權 者／安徽科學技術出版社

初版1刷／2018年（民107）8月

售　價／300元

大展好書　好書大展
品嘗好書　冠群可期

大展好書　好書大展
品嘗好書　冠群可期